传统人物画谱

文人高士

画谱

编著　郑德龙

海峡出版发行集团
THE STRAITS PUBLISHING

福建美术出版社

图书在版编目（CIP）数据

传统人物画谱．文人高士 / 郑德龙编著．-- 福州 ：
福建美术出版社，2013.7
　ISBN 978-7-5393-2898-0

　Ⅰ．①传… Ⅱ．①郑… Ⅲ．①中国画—人物画—作品
集—中国—现代 Ⅳ．① J222.7

中国版本图书馆 CIP 数据核字 (2013) 第 143793 号

传统人物画谱·文人高士

作　　者：郑德龙

责任编辑：李煜　陈艳

出版发行：海峡出版发行集团

　　　　　福建美术出版社

社　　址：福州市东水路76号16层

邮　　编：350001

服务热线：0591-87620820（发行部）　87533718（总编办）

经　　销：福建新华发行集团有限责任公司

印　　刷：福建才子印务有限公司

开　　本：889×1194mm　1/16

印　　张：8.5

版　　次：2013年7月第1版第1次印刷

书　　号：ISBN 978-7-5393-2898-0

定　　价：58.00元

如发现印装质量问题，请寄承印厂调换

前言

　　高士，指志趣、品行高尚的人，高尚出俗之士，多指隐士。在中国的历史长河中，曾出现大批清风峻节、冰魂雪魄的人物，他们以心胸宽广、廉洁奉公、大公无私、两袖清风、一尘不染而受到人们的崇敬；或以高风亮节、不为"五斗米而折腰"的精神为人们所推崇；也有避世绝俗、愤世嫉俗，有正义感，对黑暗的现实社会和不合理的习俗表示愤恨、憎恶的。他们往往持消极处世的态度，不与世人交往，隐居山林之中，他们的胆识为后人所佩服。他们留下大量的历史典故、诗词名句，是中华民族文化积淀的一部分，成为我国人民群众喜闻乐见的精神食粮，更是书画家喜于创作的题材之一，这次出版《传统人物画谱——文人高士》得到全国名家和实力派画家的鼎力支持，共征集到一百三十多幅作品，题材比较广泛，作品水准较高。

　　这次征集的画家中，多为学者。有的既是诗人，又是画家；有的已是享誉海内外的名家前辈；也有活跃在现代古典人物画画坛的高手与后起之秀。在他们的作品中，重表达观念和情感，畅神、抒情、寄兴，强调主观的、个性的自我表现，多借物寓意来表达志节和意趣；在造型上，重笔墨情趣、轻刻意求似，重潇洒洗练、轻繁缛纤细，重天真幽淡、轻富丽工艳。以神统形、以法得意，笔墨上抑扬顿挫、缓急疏密，跌宕起伏，每一幅作品都较为完整，展现了中国古典人物的时代风貌。在他们的作品中，我们可以看到中国古典人物画随时代的变迁而演变，从古人的传统桎梏中走出来……

郑德龙

2013 年 5 月

1. **立意构图**。了解故事人物，选择表现角度，做到有"胸有成竹"、"意在笔先"。

2. **打草稿**。用木炭条或淡墨打草稿，注意画面的长短、大小、方圆、疏密等对比关系，以及国画构图的形式美。

3. **落墨**。根据画面的主次，以沾墨法，用浓墨依次画人物的头、衣饰，一气呵成，自然形成墨韵。

4. **同样以沾墨法**，用浓墨依次画画面中的四只羊，自然形成四只羊的不同颜色。

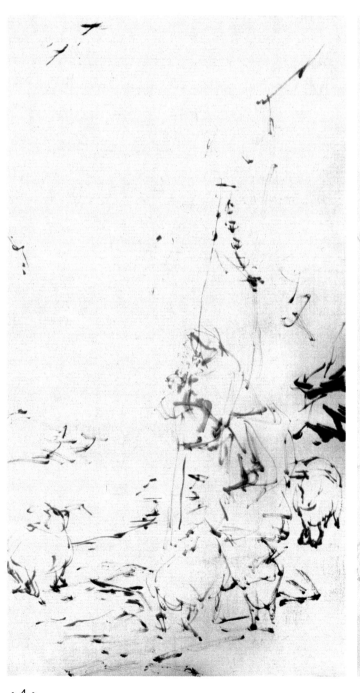
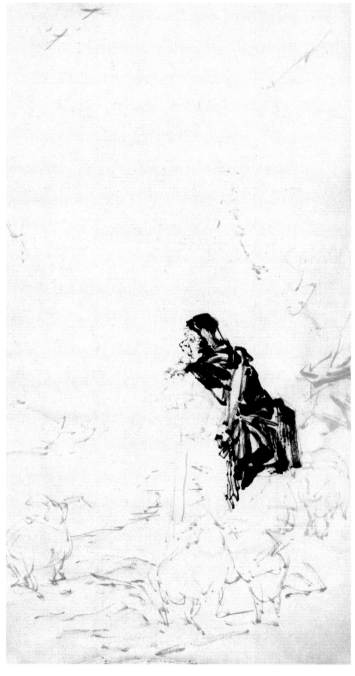

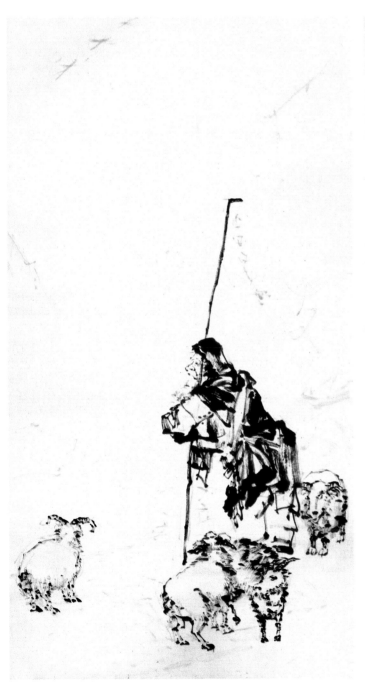
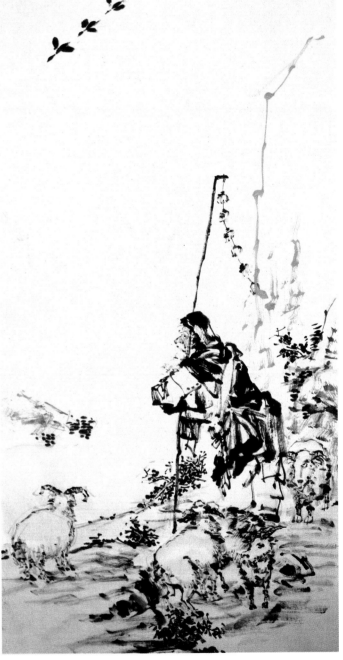

5. **画背景**。同样以沾墨法，用浓墨依次画画面中的近景、远景，以及树木。

6. **染浅墨**。用淡墨渲染，使人物、景物层次丰富起来，通过渲染把画面主次烘托出来，并营造雪景氛围。

7. **敷颜色**。古典人物画，用色宜清淡高雅，以少胜多，主要的点缀一下即可。

8. **题款钤印**。题款在构图上起着十分重要的作用，所以其字体、位置、长短、大小及印之朱白等都应考究。

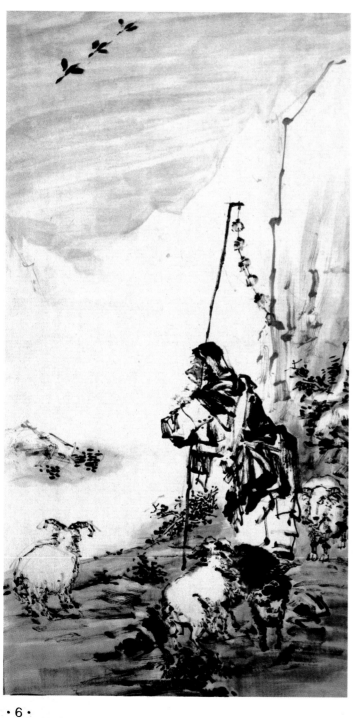 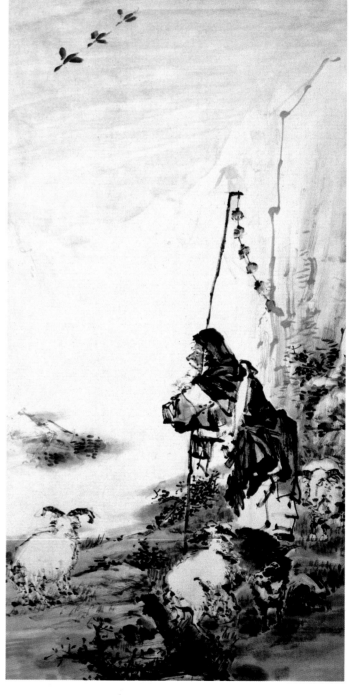

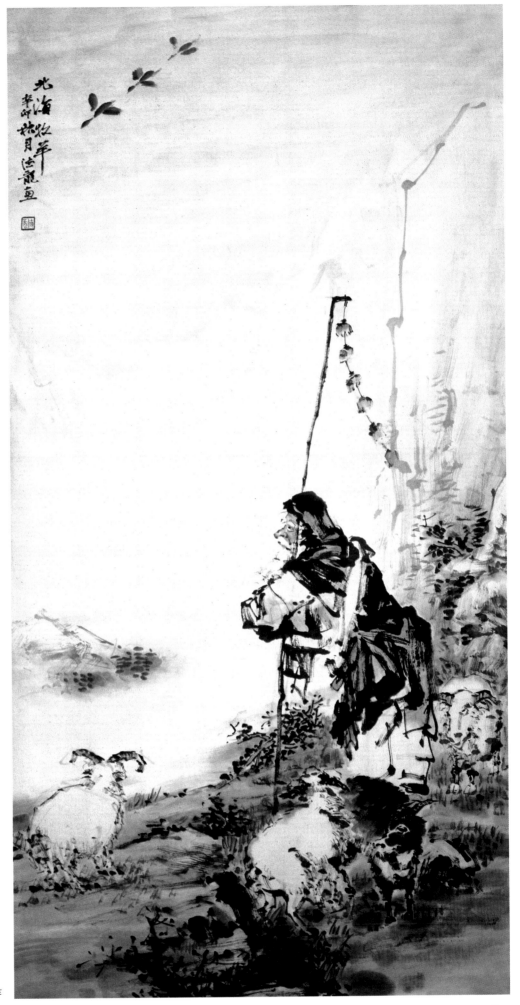

郑德龙　作

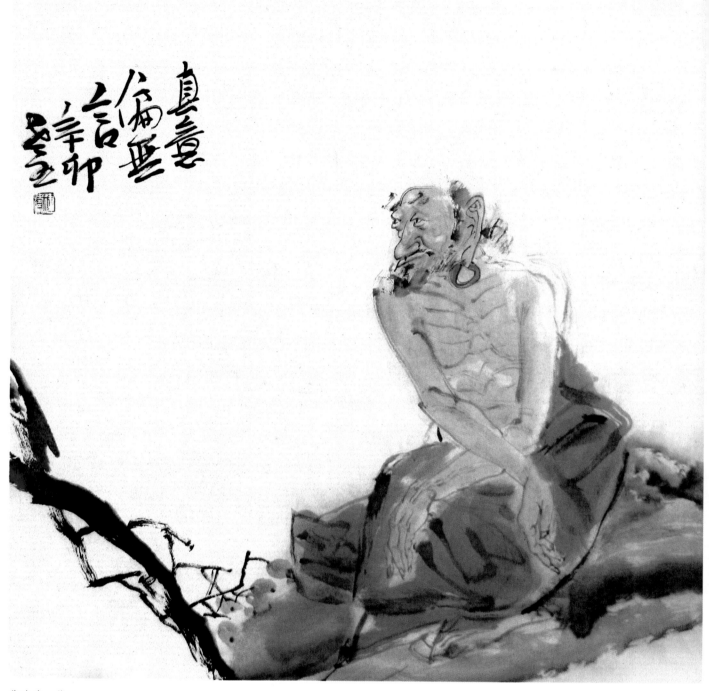

真意偏言无人解辛卯

曹建涛 作

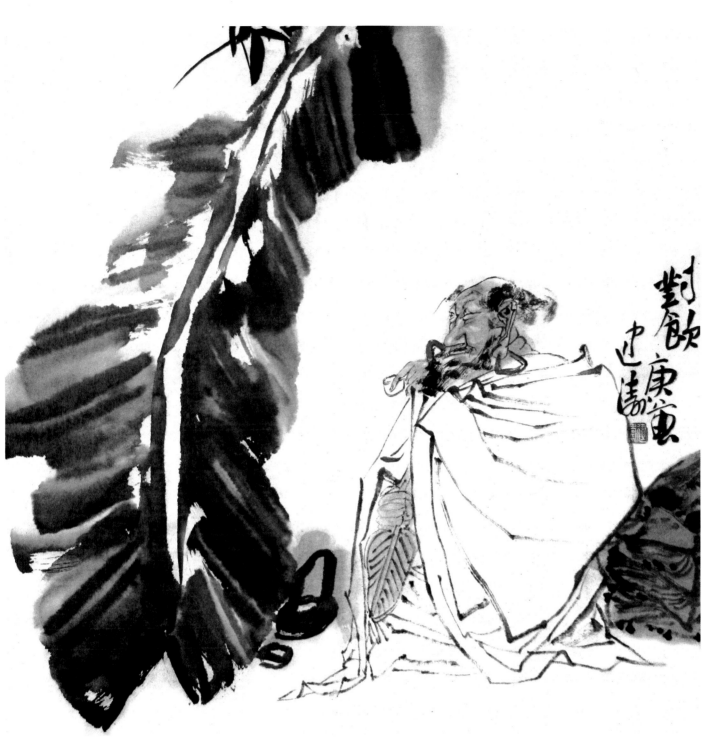

對飲康熙中 述濤

曹建涛　作

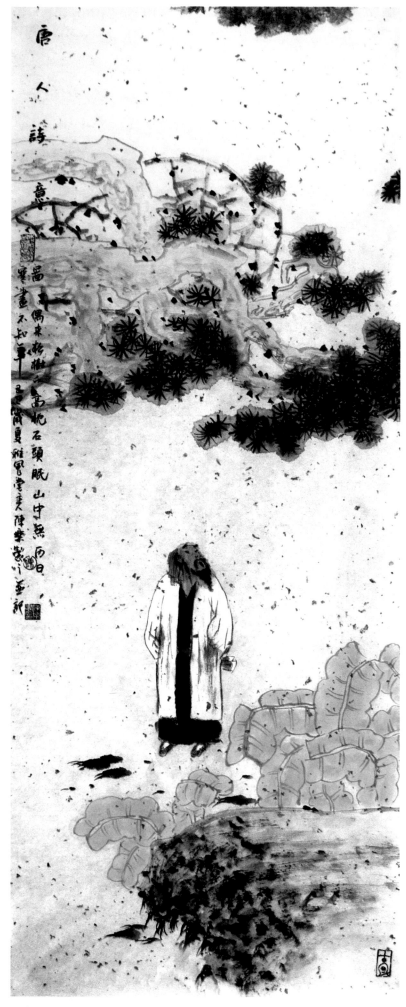

唐人诗意

属画偶来松
树下高枕石
头眠山中无历日
寒尽不知年
乙亥初夏雄冒堂庚辰陈乐作于壶部

陈乐 作

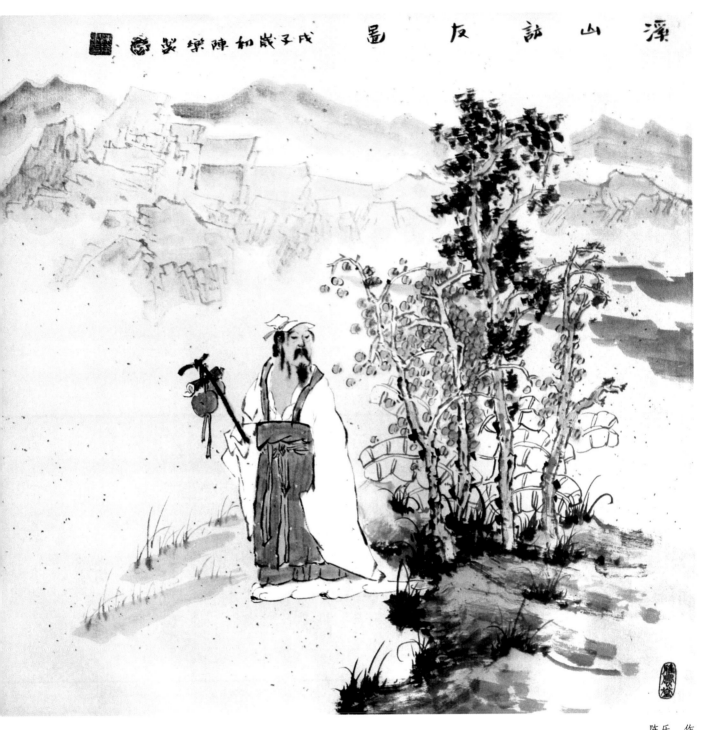

溪山訪友圖　戊子歲和陳樂家

陈乐 作

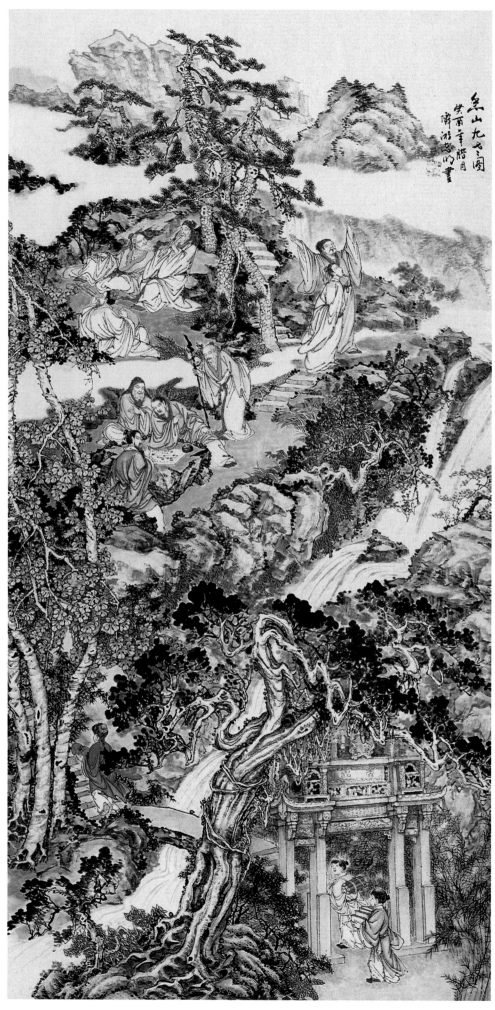

焦山九老之图

辛酉年腊月
隋游志明画

陈志明 作

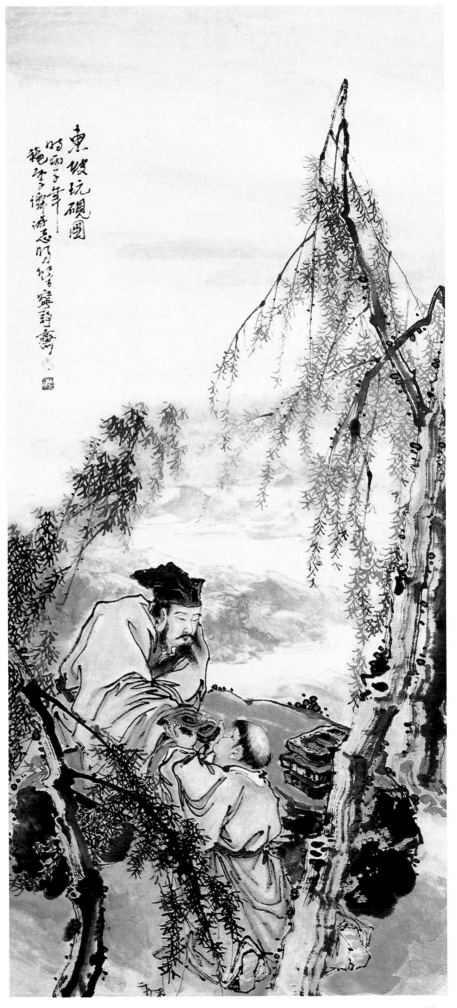

东坡玩砚图

陈志明　作

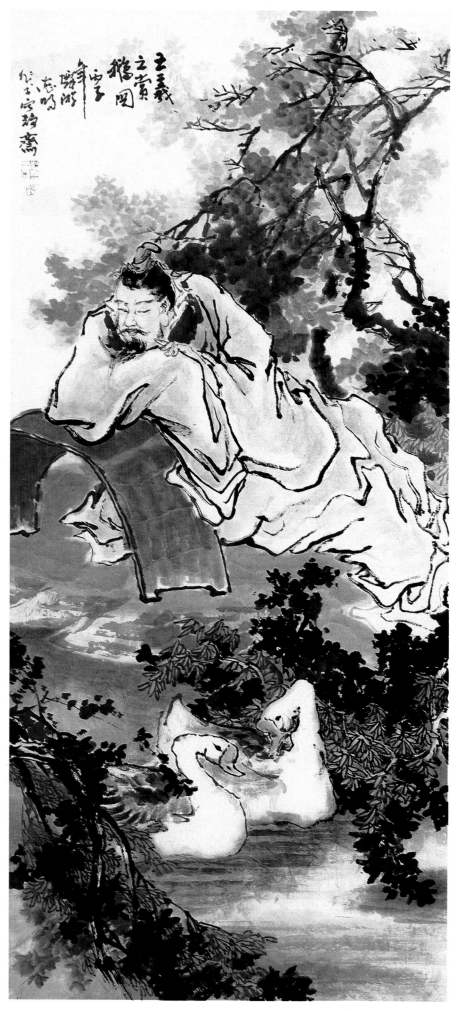

王羲之賞鵝圖

庚午年 於綿江志明畫於守珍齋

陈志明 作

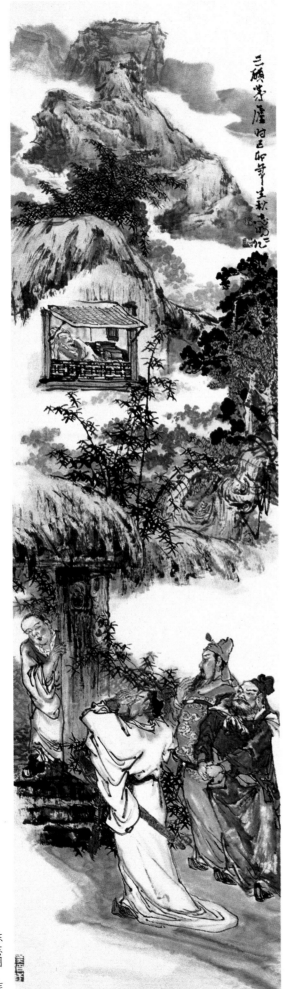

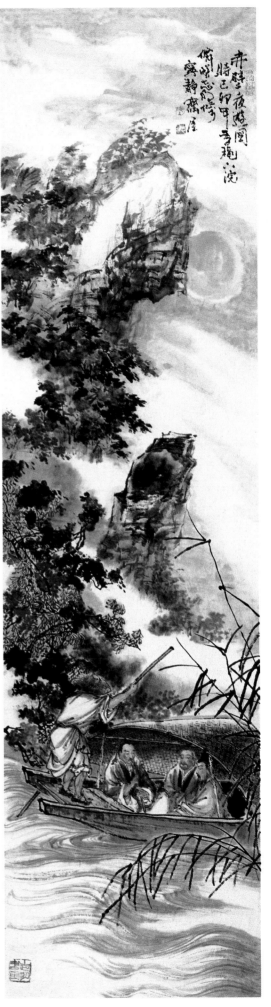

陈志明　作

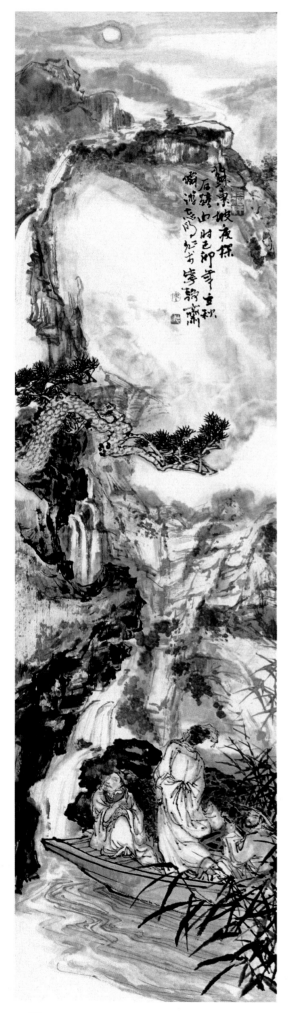

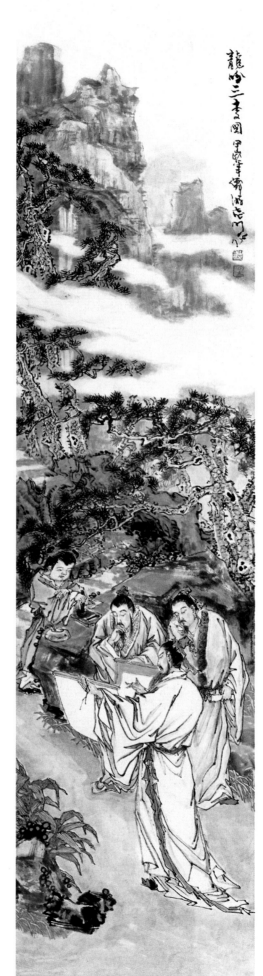

陈志明 作

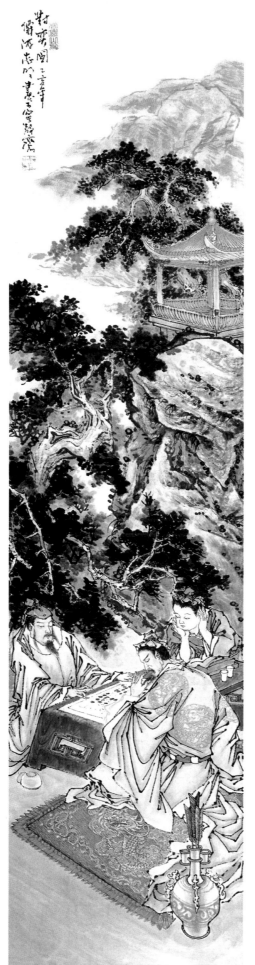

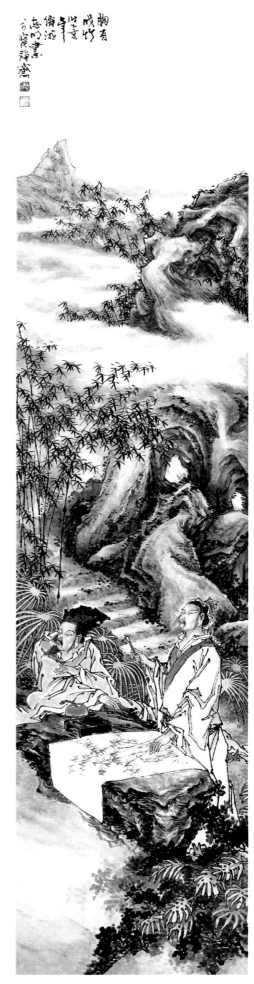

陈志明　作

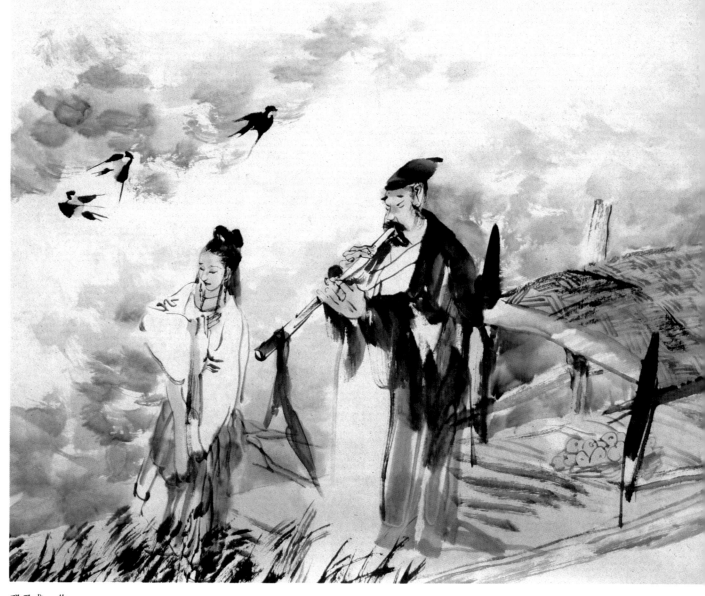

自谱新韵最娇小红低唱我吹箫庚寅年青甫製

邓乃甫 作

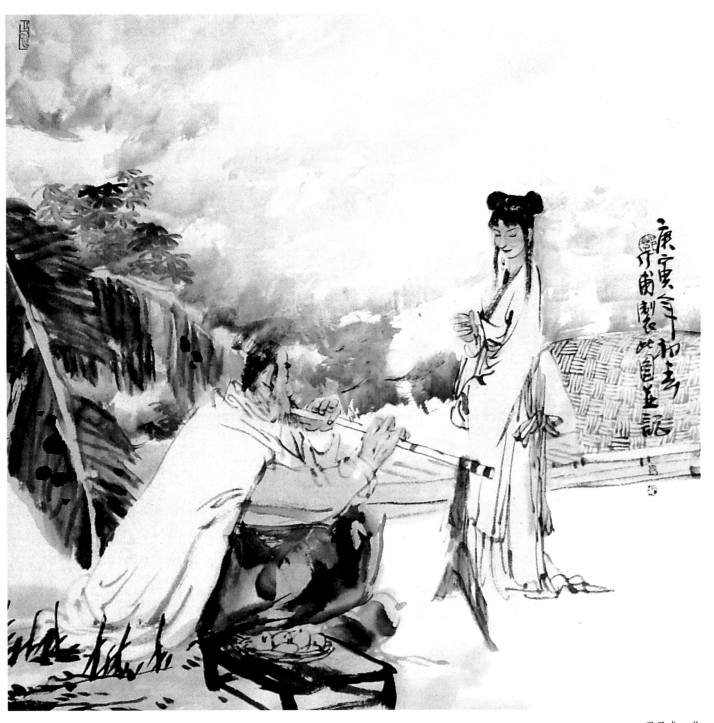

邓乃甫　作

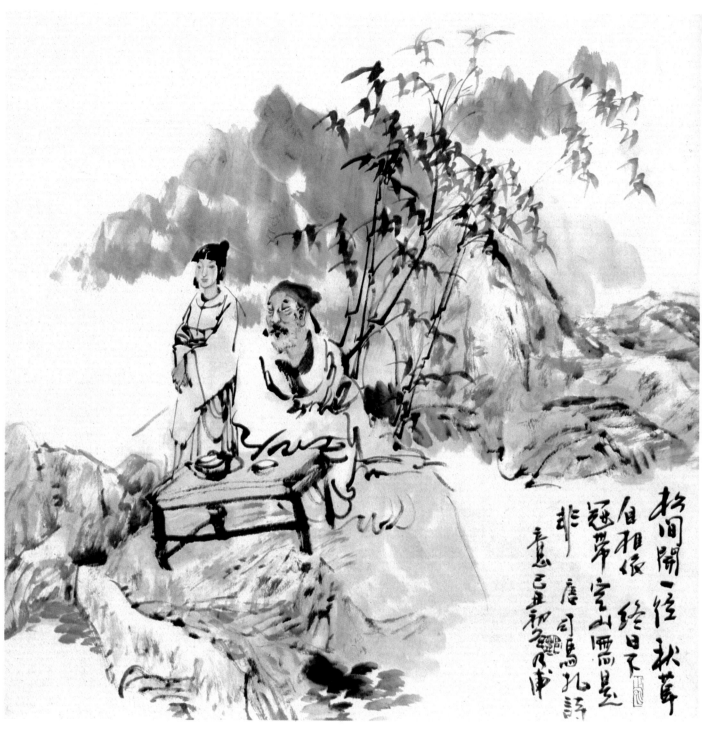

竹間開一径　秋苜
自相依　終日天
延帝宮山隔而基
非　唐　司馬札詩
意己丑初夏乃甫

邓乃甫　作

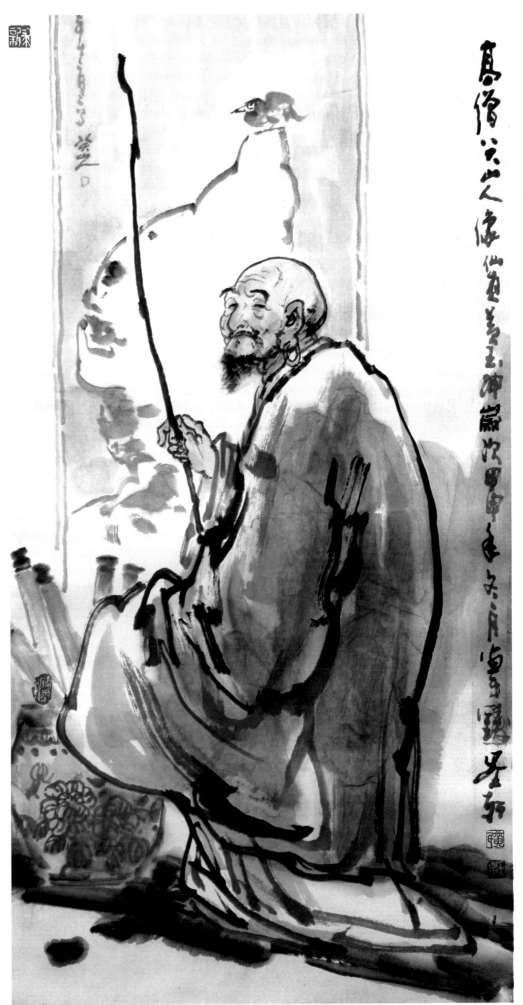

黄玉坤 作

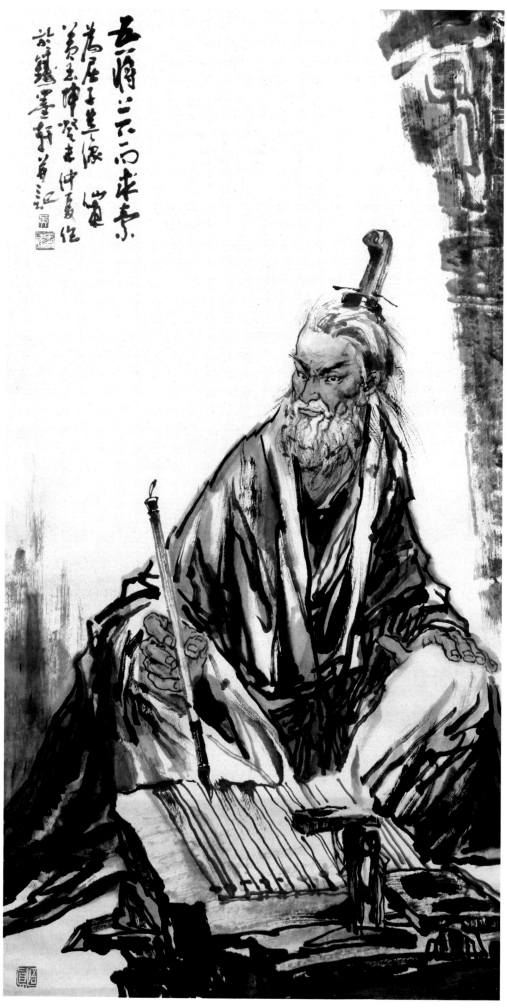

黄玉坤　作

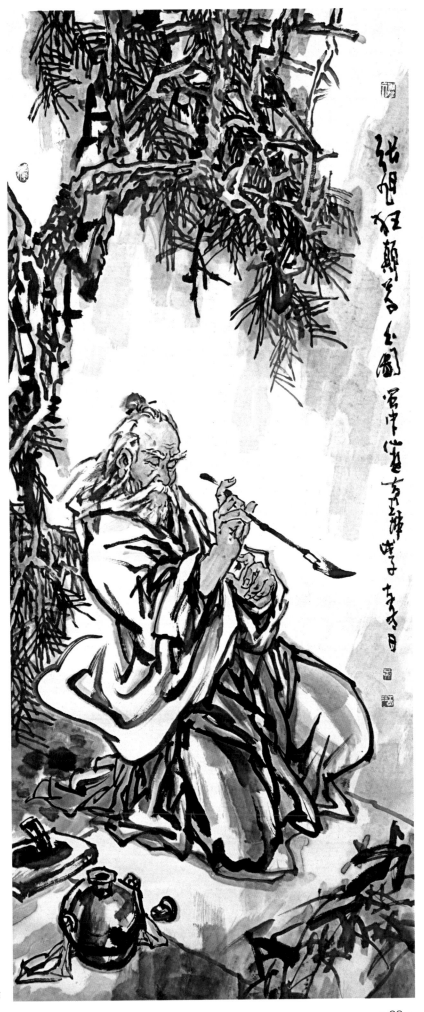

黄玉坤　作

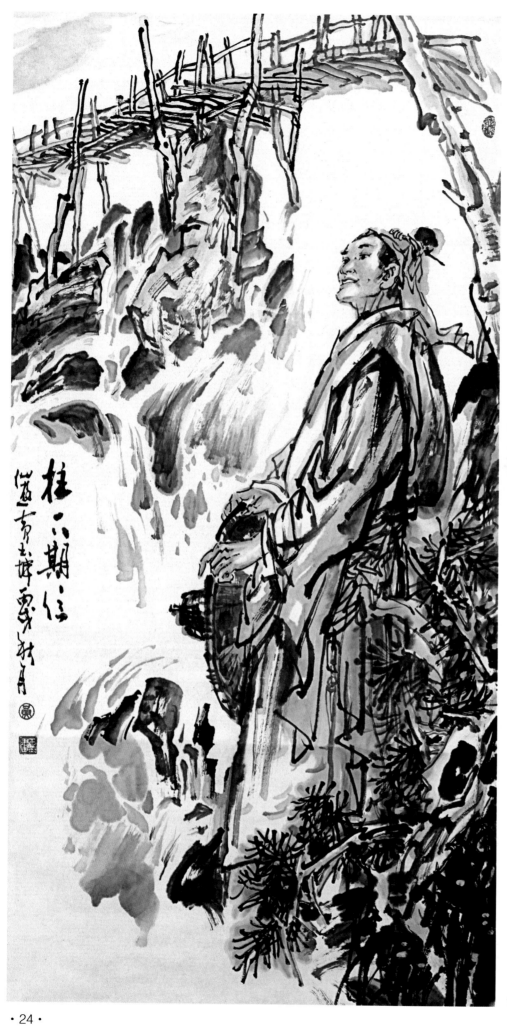

黄玉坤　作

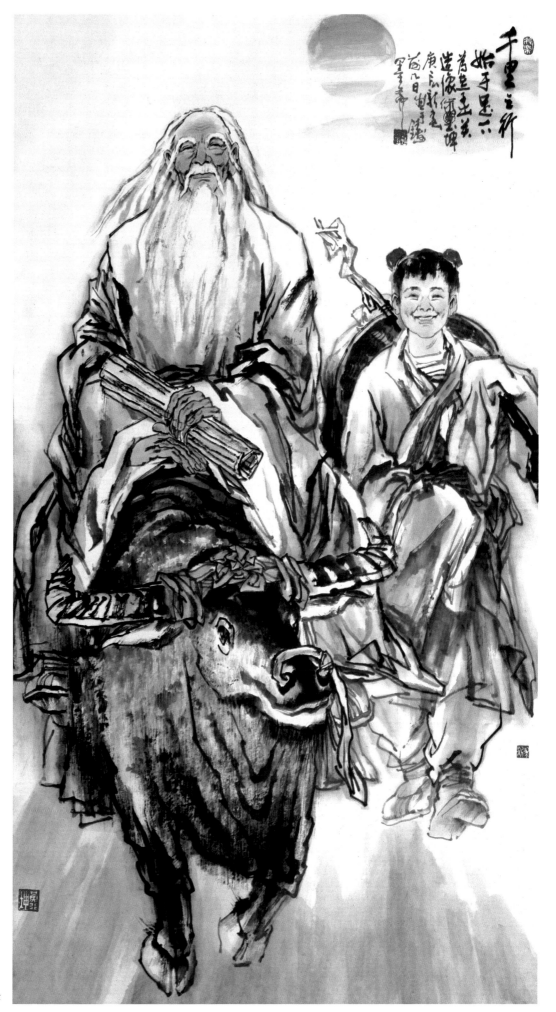

黄玉坤 作

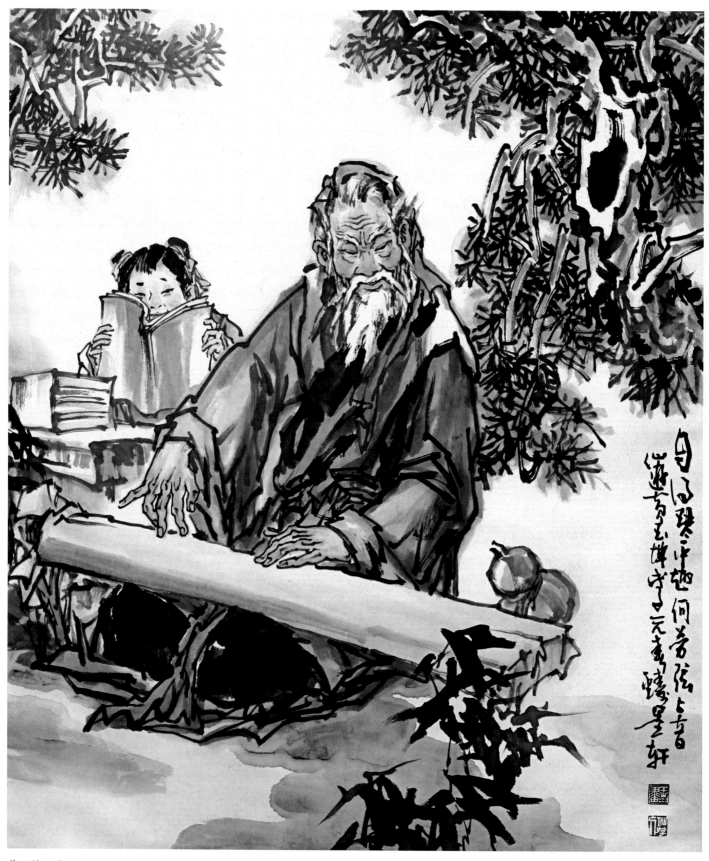

黄玉坤　作

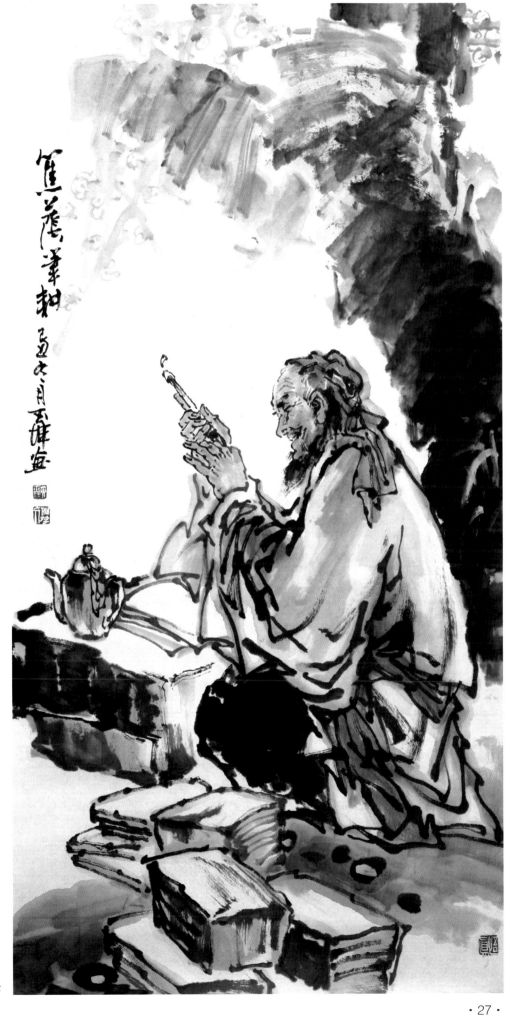

黄玉坤　作

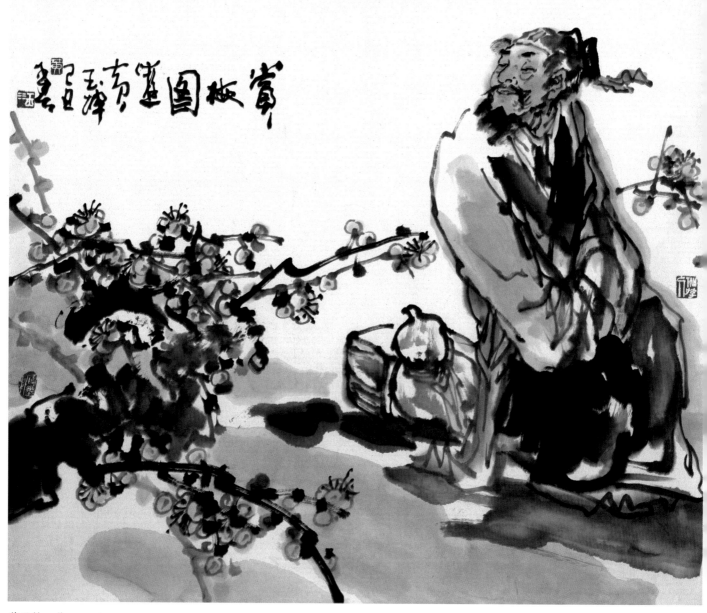

黄玉坤　作

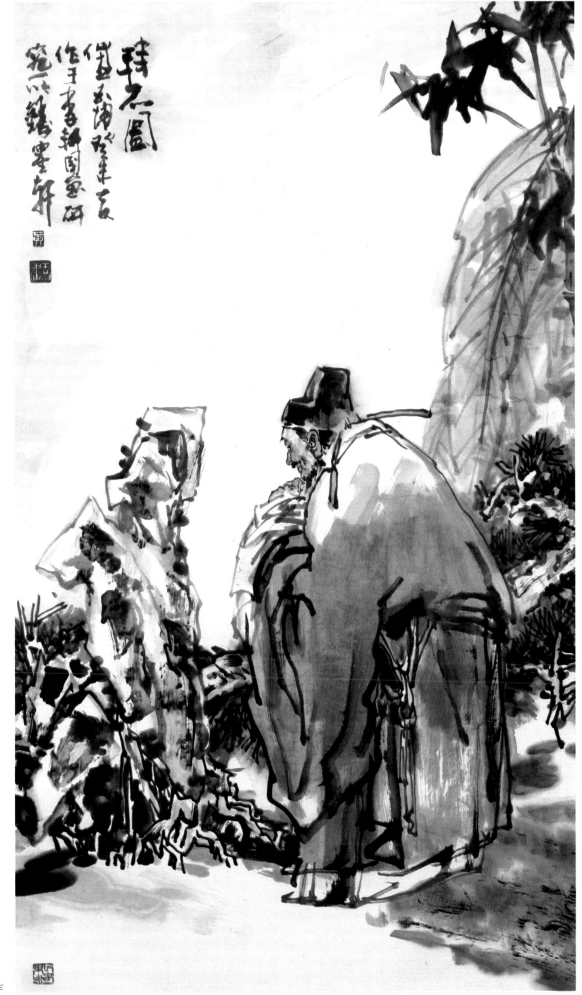

黄玉坤　作

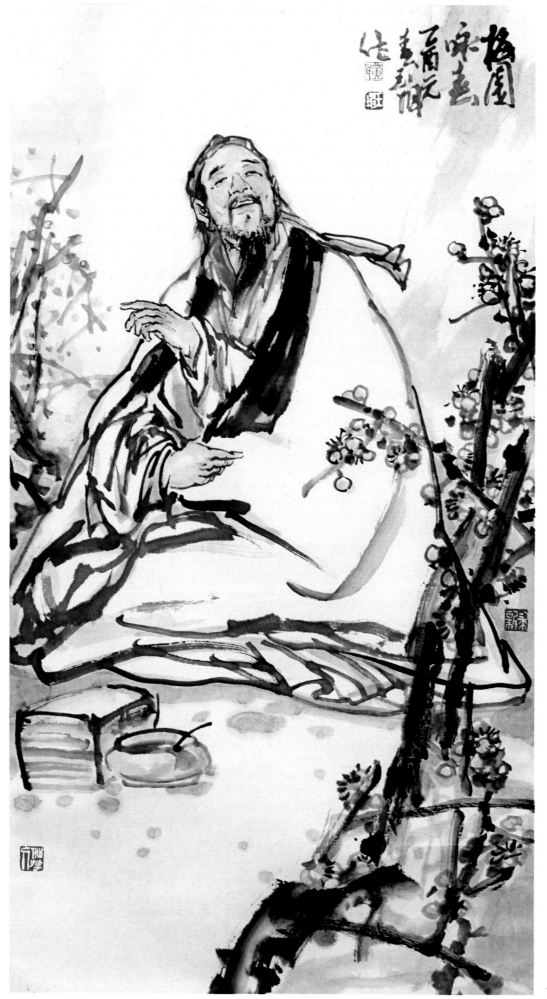

黄玉坤 作

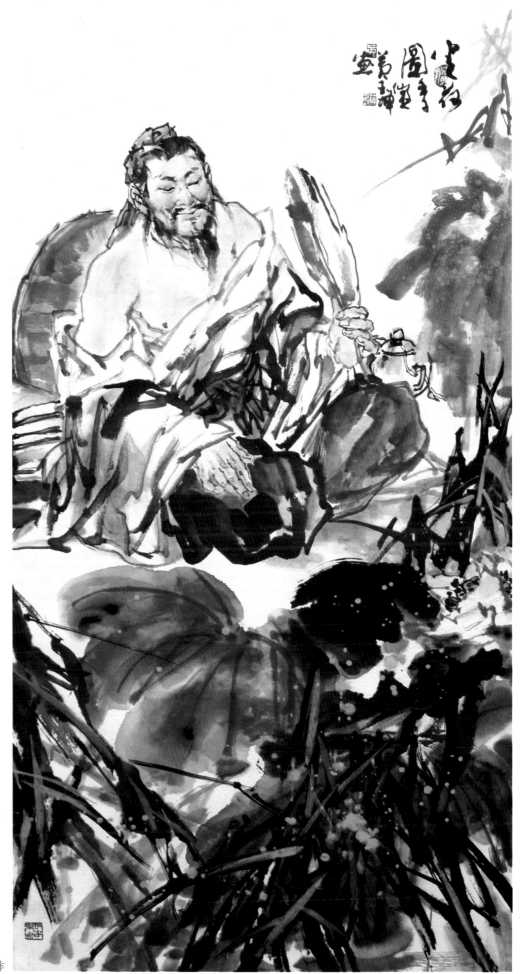

黄玉坤　作

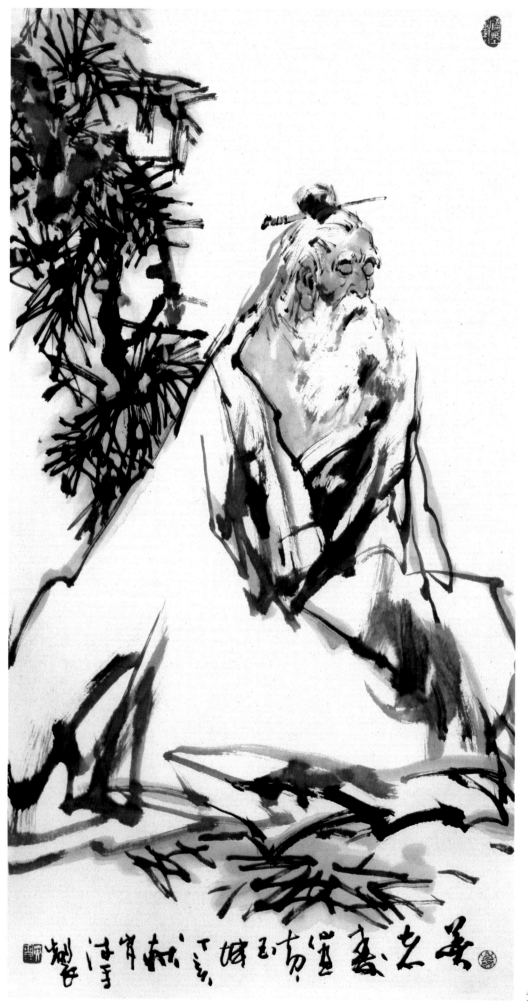

黄玉坤　作

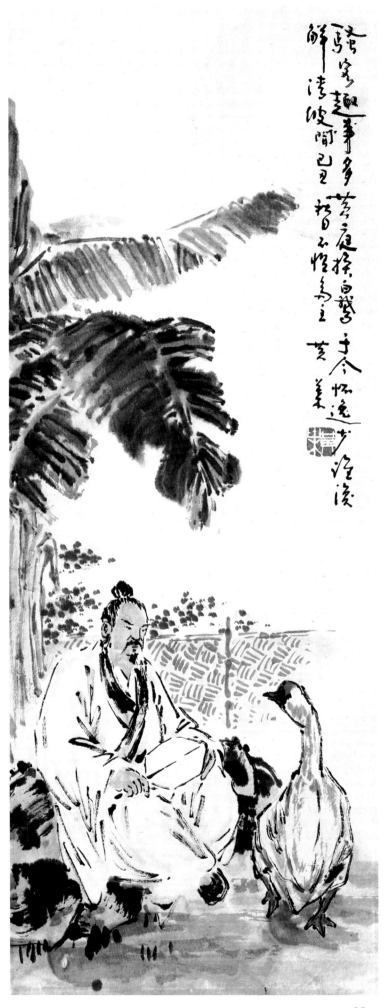

黄叶 作

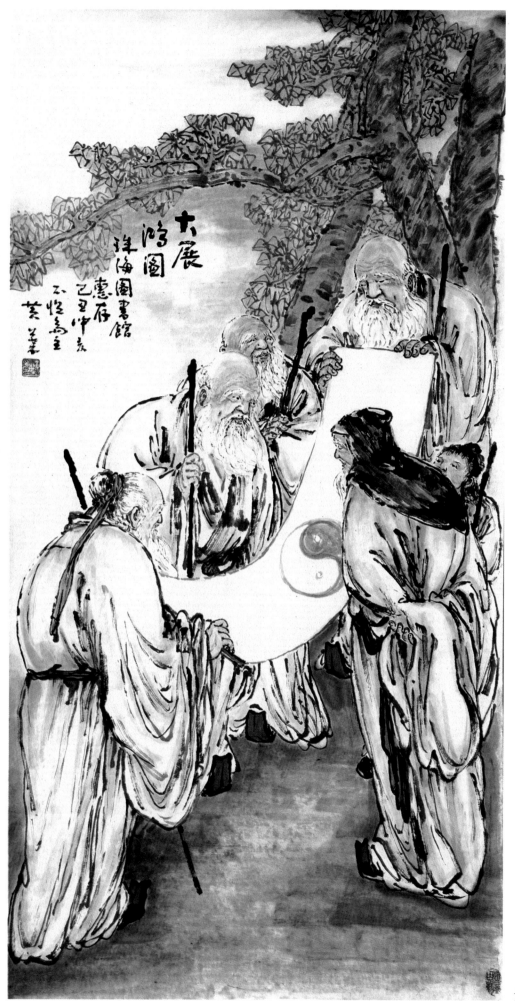

大展鴻圖

珠海圖書館惠存

己巳仲夏 □□為之

黃葉

黃叶 作

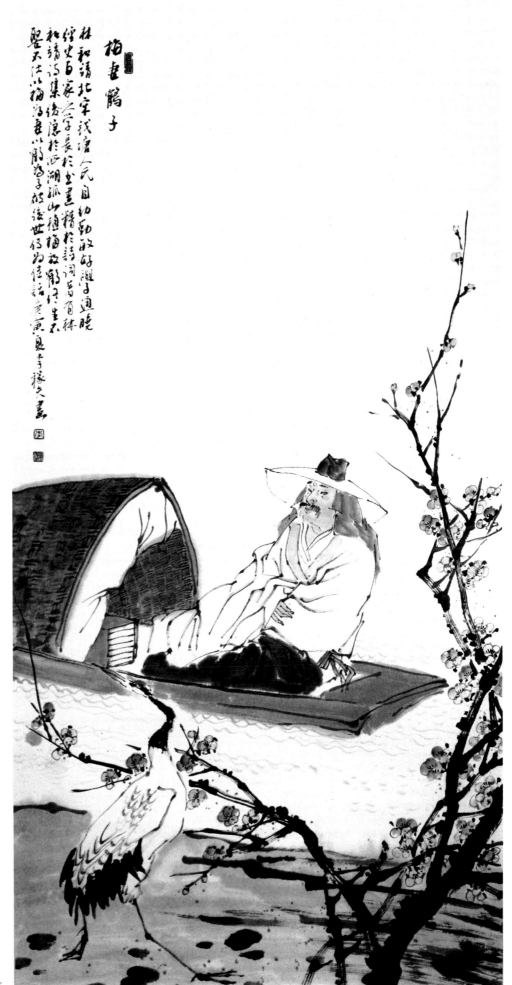

梅妻鹤子

林和靖北宋钱塘人气貌幼勤敏好学博学通晓
经史百家无字长于书画擅于诗词皆有评
和靖诗集後隐於西湖孤山种梅放鹤终生未
娶天以梅为妻以鹤为子於後世传为佳话 庚寅夏 李稼夫画

李稼夫 作

· 35 ·

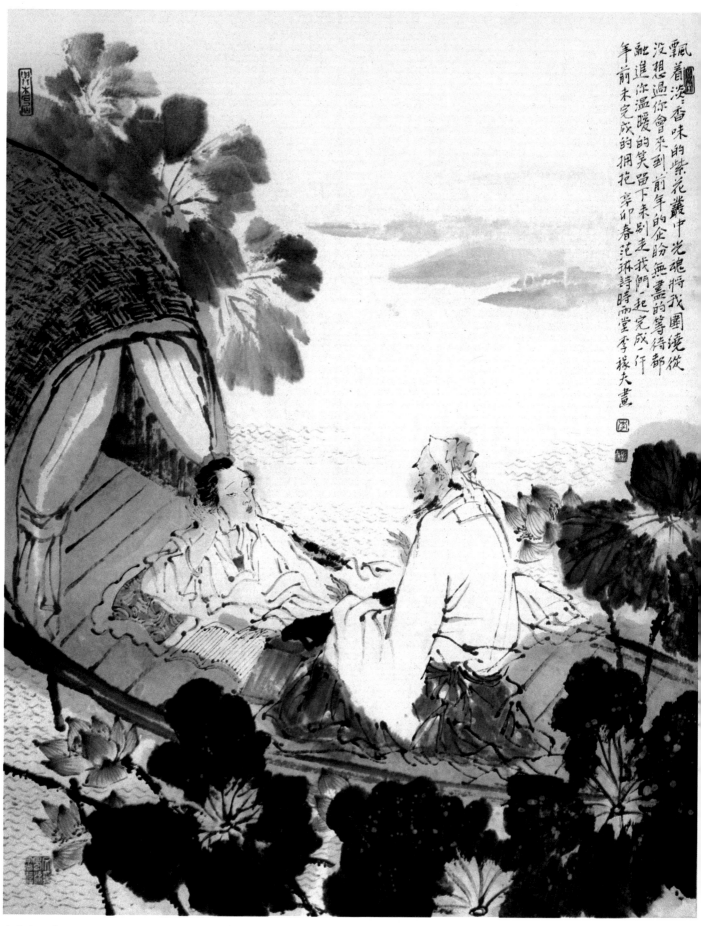

飄著淡淡香味的紫花叢中芳魂將我圍繞從沒想過你會來到前年的企盼無盡的等待都融進你溫暖的笑當下未別走我們一起完成年前未完成的擁抱 辛卯春范珊詩雨堂李稼夫畫

李稼夫 作

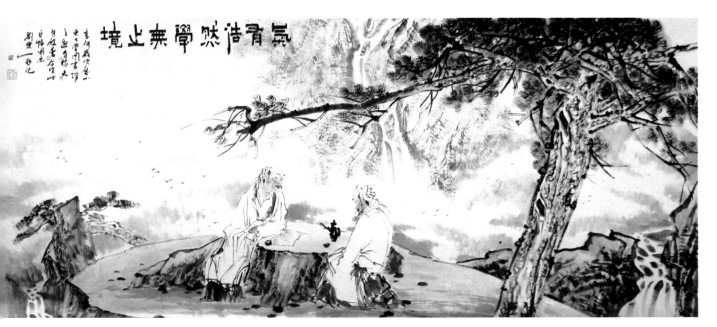

気青浩然学興止境

李稼夫　作

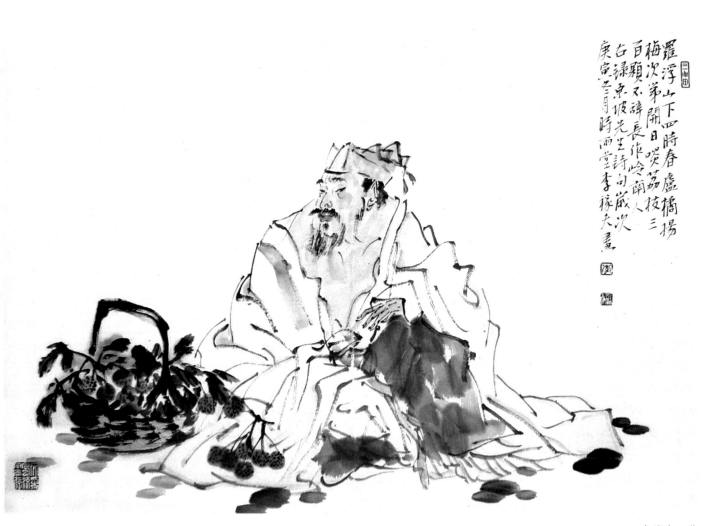

羅浮山下四時春盧橘揚
梅次第開日啖荔枝三
百顆不辞長作嶺南人
右禄東坡先生詩句歳次
庚寅芸月時雨堂李稼夫畫

李稼夫　作

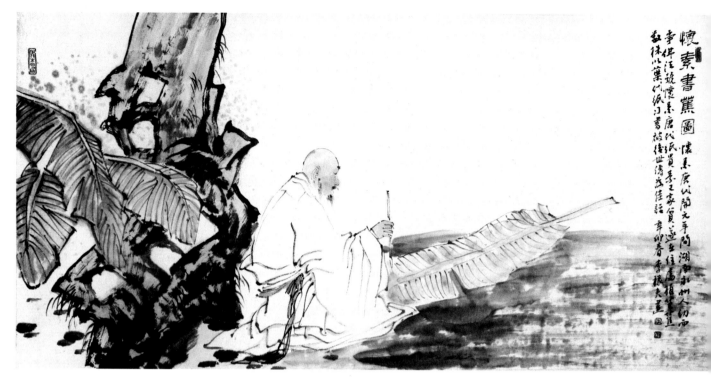

李稼夫　作

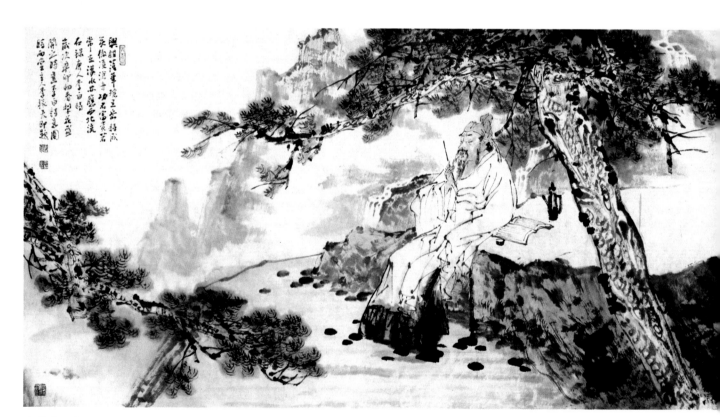

李稼夫　作

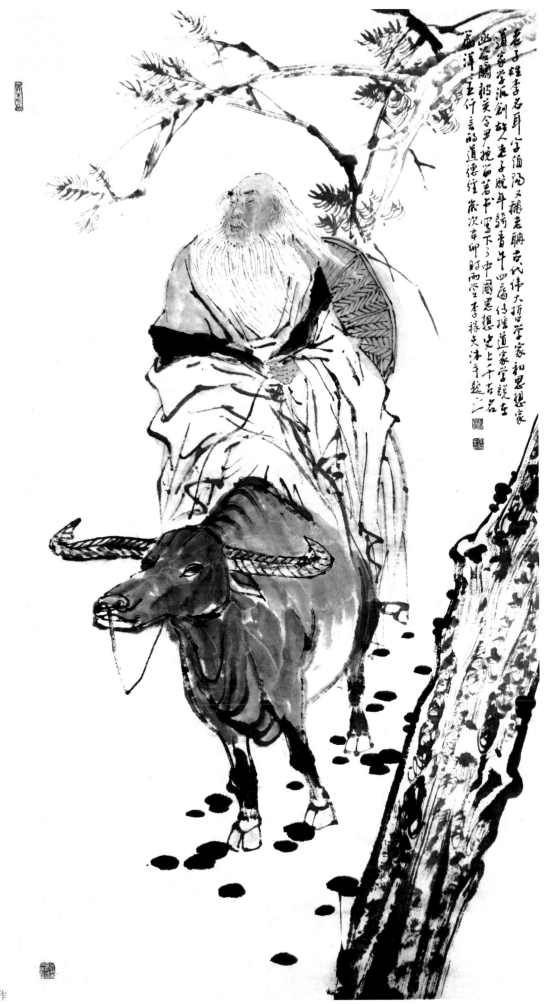

老子姓李名耳字伯陽又稱老聃古代偉大哲學家和思想家道家學派創始老子晚年騎青牛西出函谷關所著書中留下了中國思想史上千古名篇洋洋五千言的道德經老子姓李名耳字伯陽又稱老聃

李稼夫 作

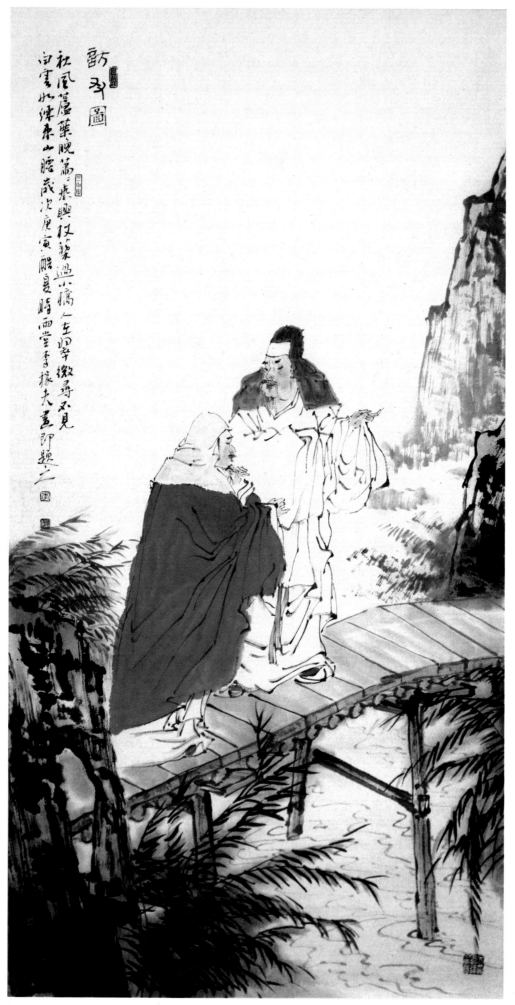

李稼夫　作

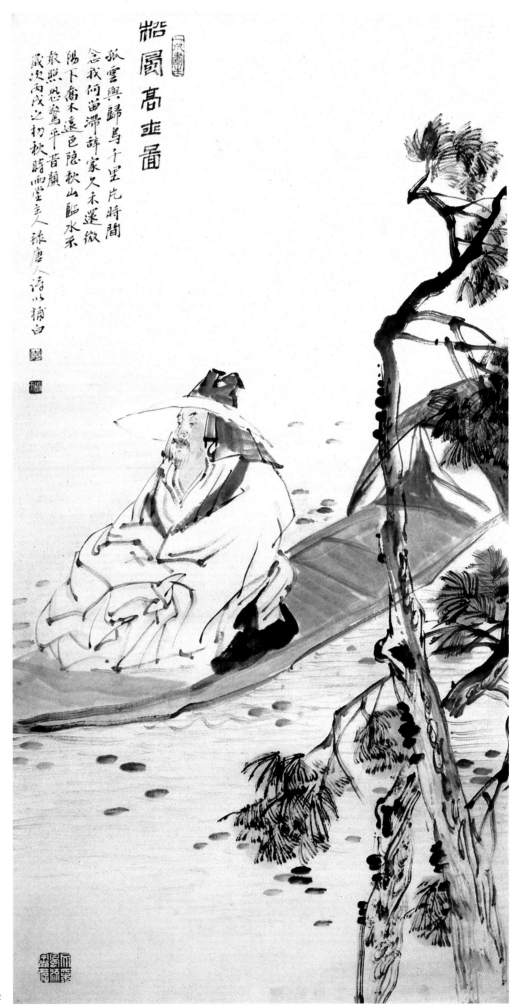

淞園高士圖

孤雲與歸鳥　千里片時間
念我何留滯　辭家久未還
微陽下喬木　遠色隱秋山
臨水系
壯照悲平皆
動照悲驚平音顏
歲次丙戌之初秋時雨堂主人
錄唐人詩以補白

李稼夫　作

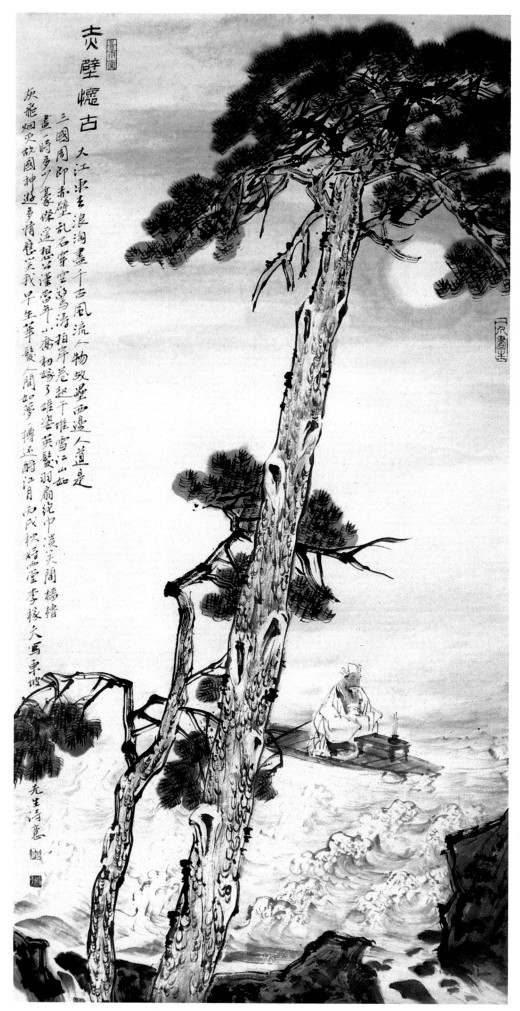

赤壁懷古　大江東去浪淘盡千古風流人物故壘西邊人道是
三國周郎赤壁亂石穿空驚濤拍岸捲起千堆雪江山如
畫一時多少豪傑遙想公瑾當年小喬初嫁了雄姿英發羽扇綸巾談笑間樯櫓
灰飛煙滅故國神遊多情應笑我早生華髮人間如夢一樽還酹江月　丙戌秋時如堂李稼夫寫東坡
先生詩意

李稼夫　作

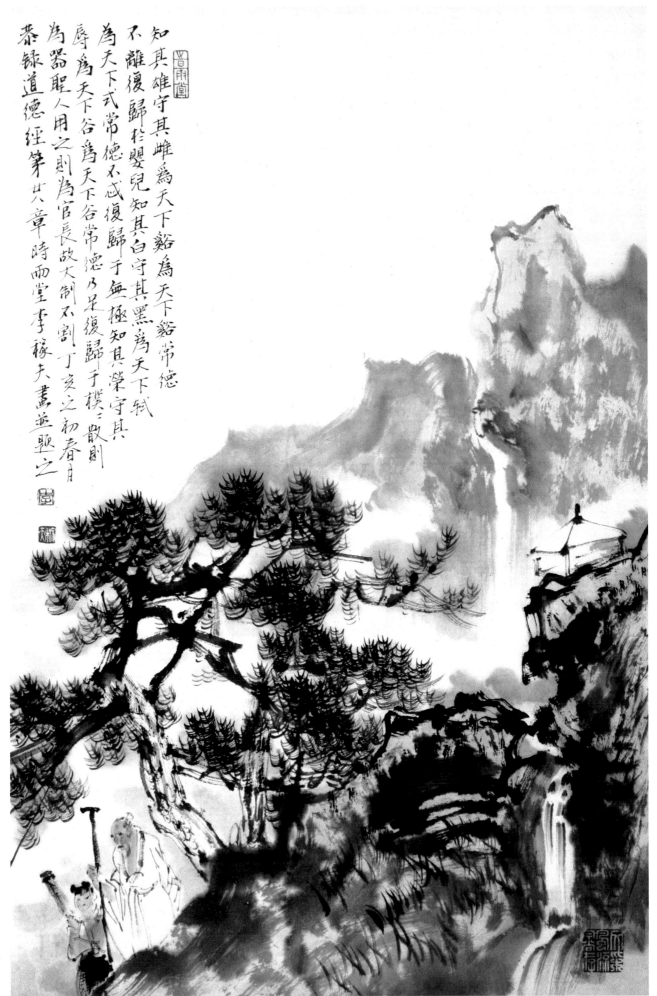

知其雄守其雌為天下谿為天下谿常德
不離復歸於嬰兒知其白守其黑為天下式
為天下式常德不忒復歸于無極知其榮守其
辱為天下谷為天下谷常德乃足復歸于樸樸散則
為器聖人用之則為官長故大制不割丁亥之初春月
恭錄道德經第其章時雨堂李稼夫畫並題之

李稼夫 作

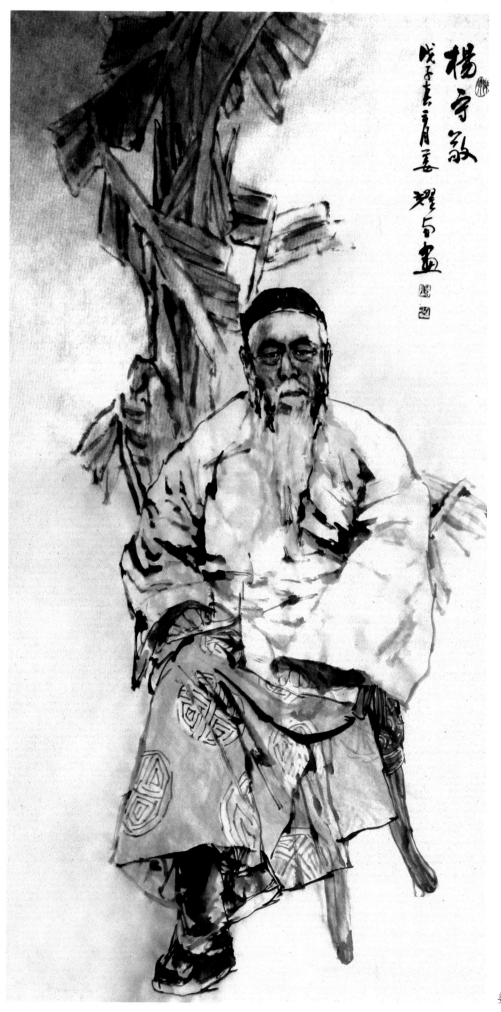

杨守敬

戊子春三月姜耀南画

姜耀南 作

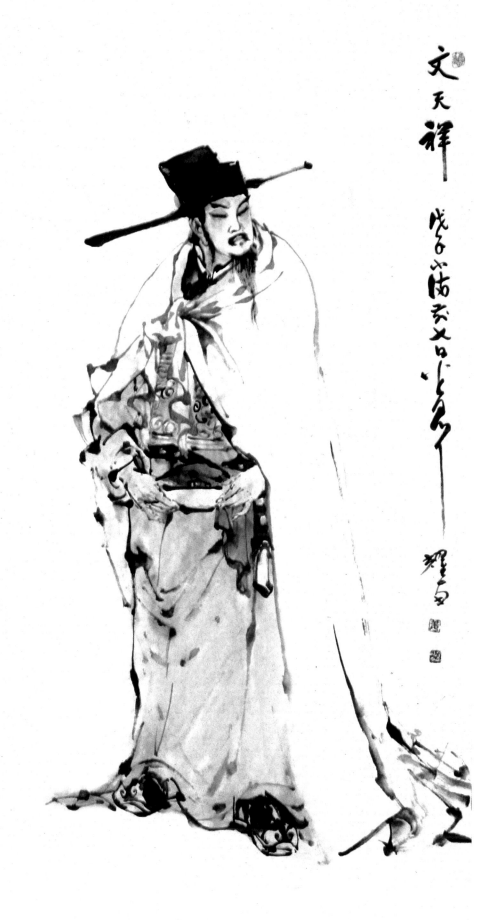

文天祥

姜耀南　作

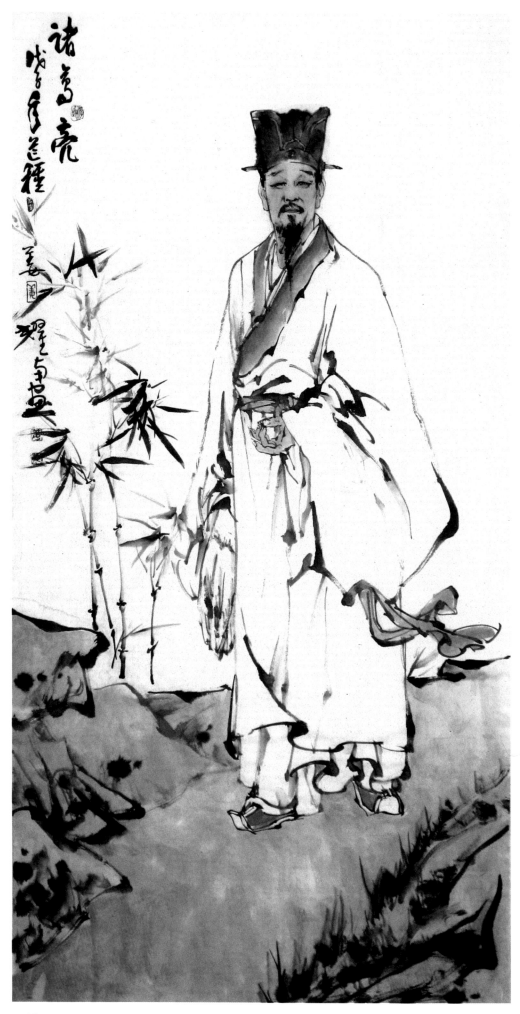

诸葛亮

姜耀南 作

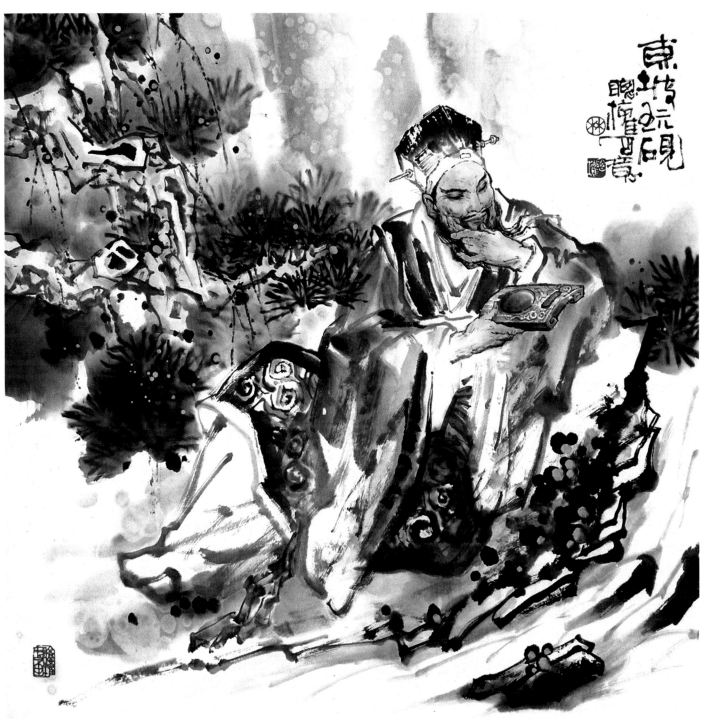

林聪权　作

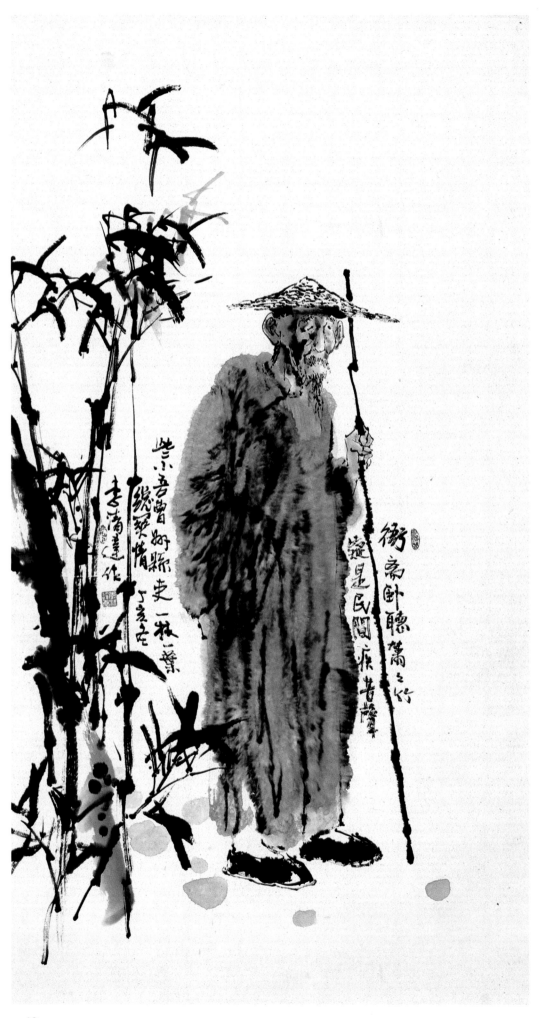

衡高卦聽蕭之竹

這是民間疾苦聲

紫吾曾聞縣吏一根一葉

繞琴情

丁亥冬

李清達作

李清达　作

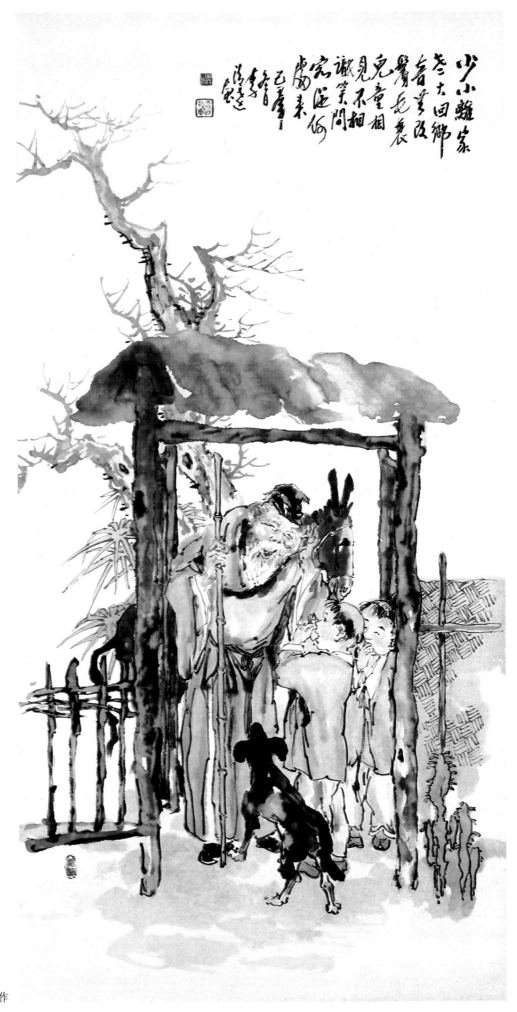

少小離家老大回
鄉音無改鬢毛衰
兒童相見不相識
笑問客從何處來

乙丑年冬 清達

李清达　作

丁亥孟冬于羊城客次 李清达 作

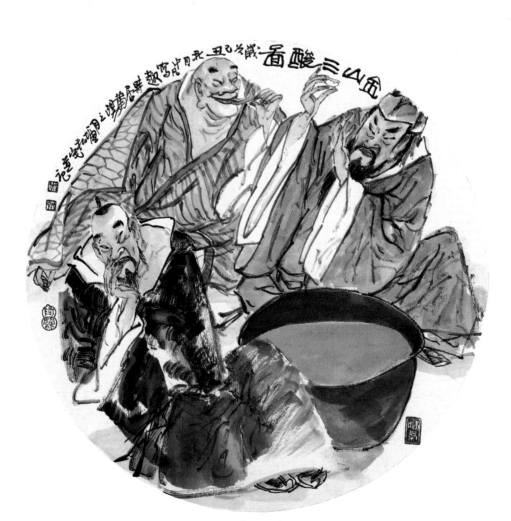

罗中凡　作

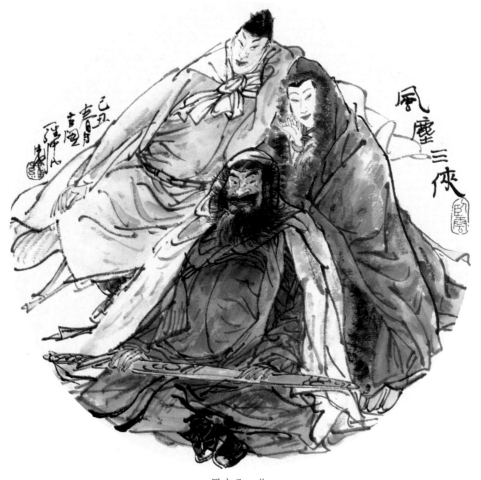

罗中凡　作

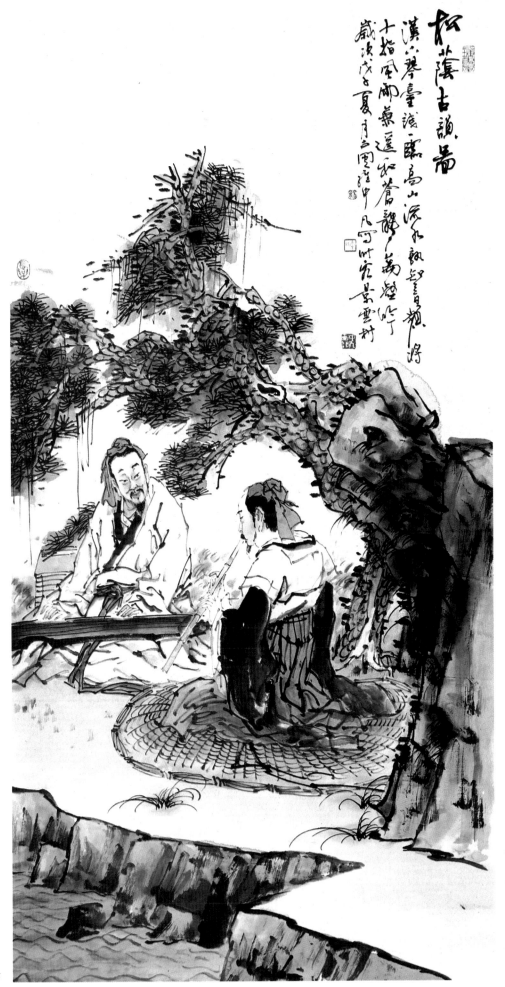

松荫古韵图

汉六琴台遗一临高山流水欲觅
十指风雨幕远和苍松万壑声
岁次戊子夏月之国罗中凡写此宽景云村

罗中凡　作

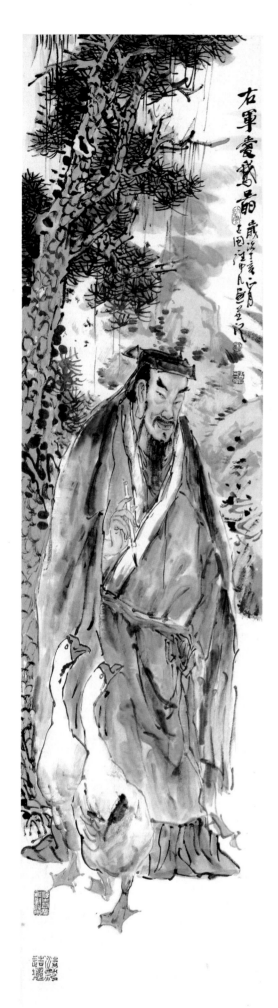

右軍愛鵝圖

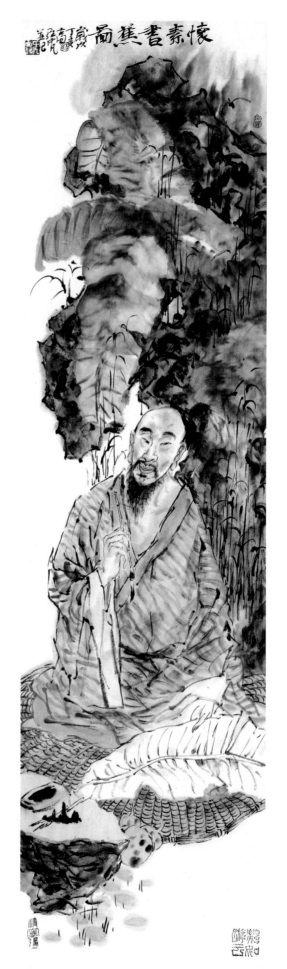

懷素書蕉圖

罗中凡　作

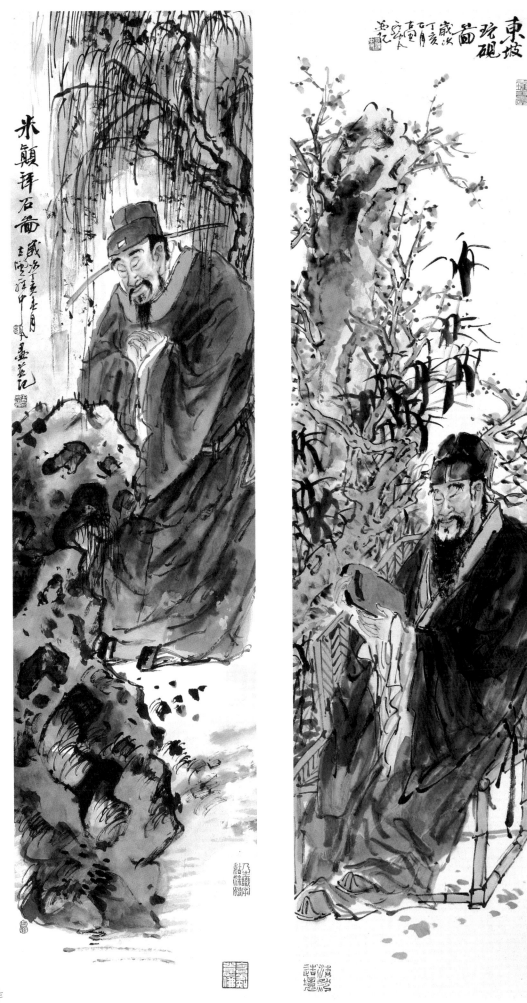

罗中凡　作

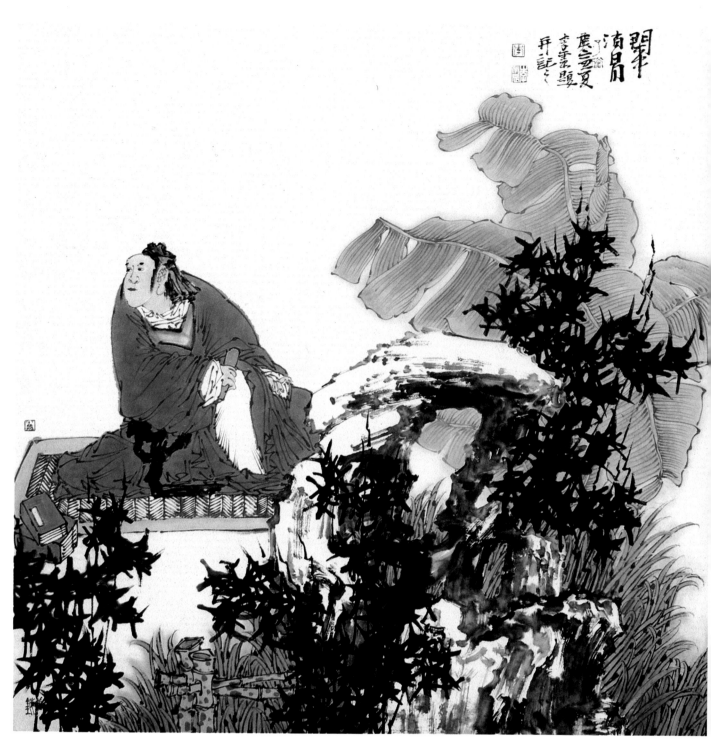

翠涛晨昏
庚寅夏
辛卯春题
开二诜

李震 作

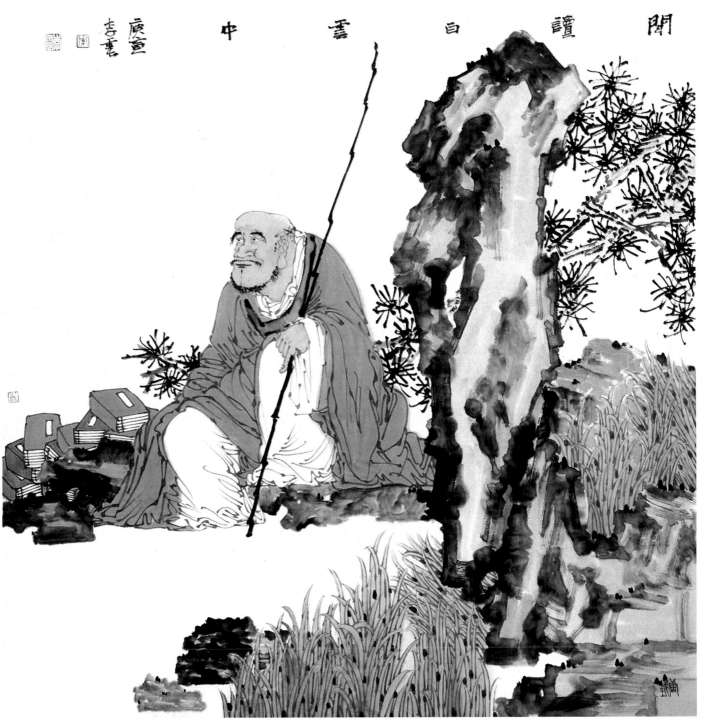

閒讀白雲中

庚寅志書

李震　作

梅妻鹤子

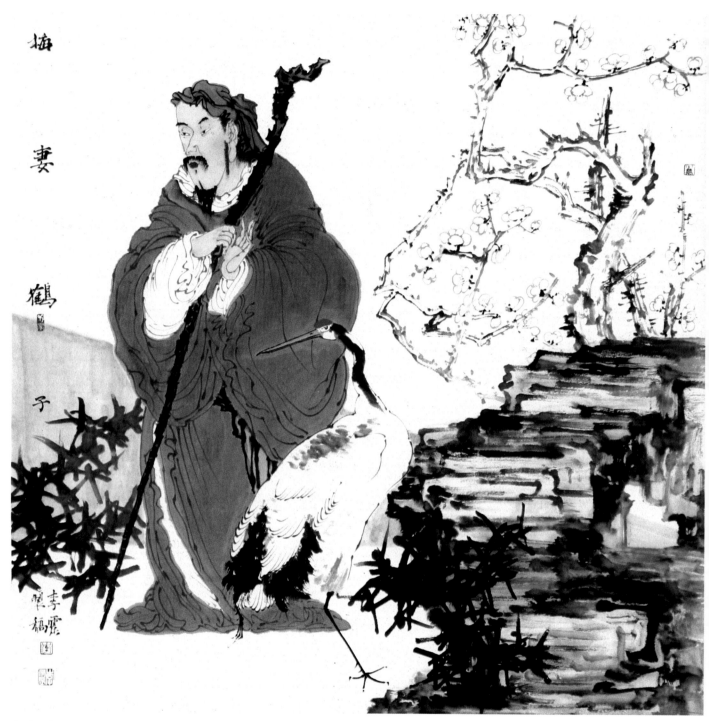

李震　作

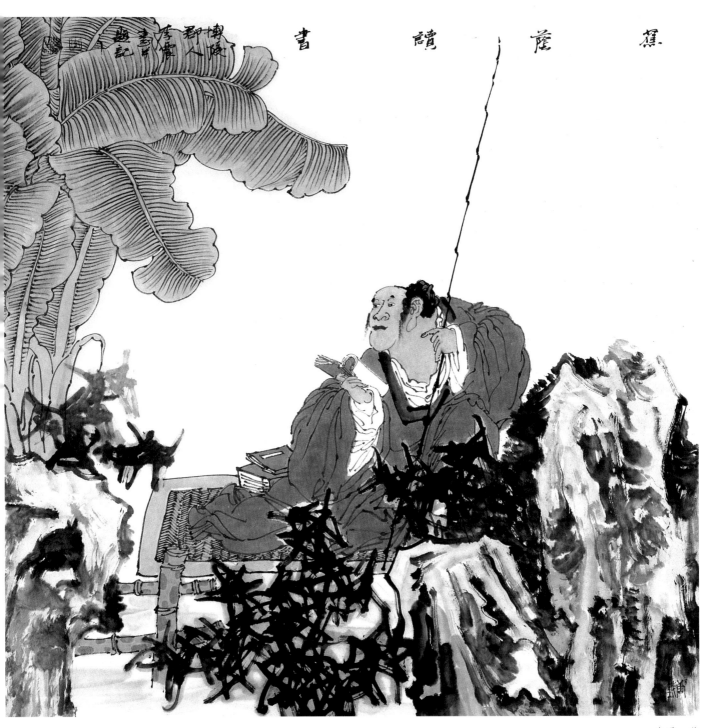

蕉陰讀書

博陵郡人李震書畫記趣

李震 作

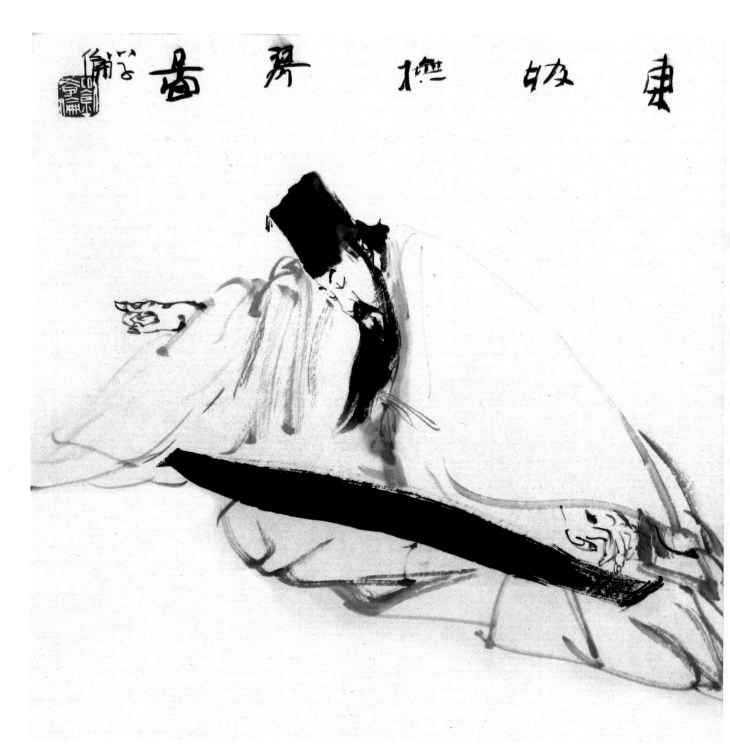

刘学伦　作

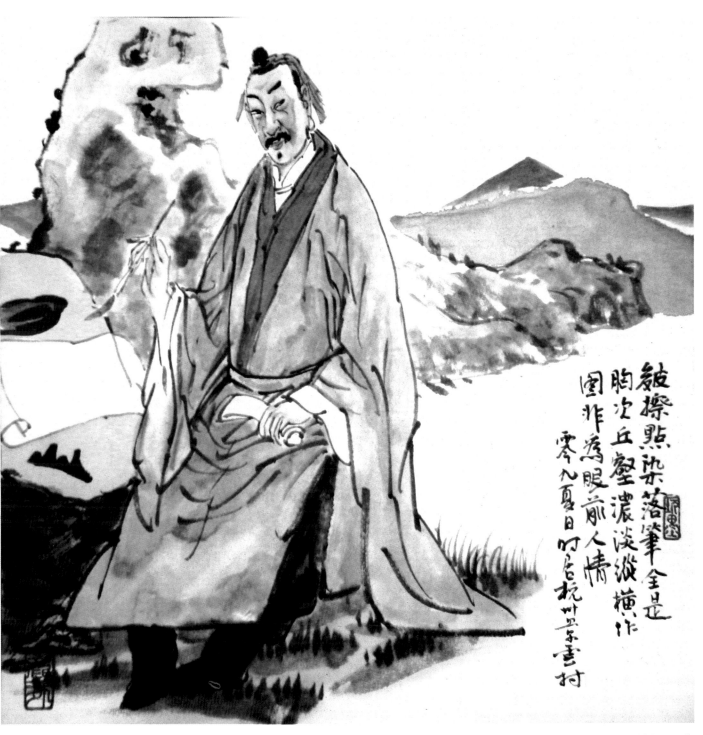

皴擦點染落筆全是
胸次丘壑濃淡縱橫作
圖非為服前人情
零九夏日叮﨣杭卅﨑宗雪村

罗小珊　作

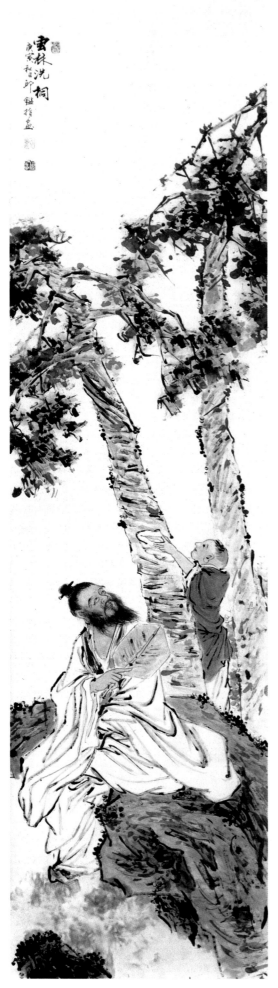

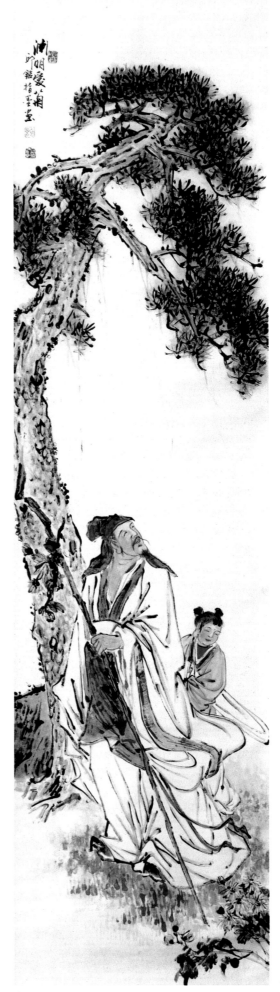

邱鉴 作

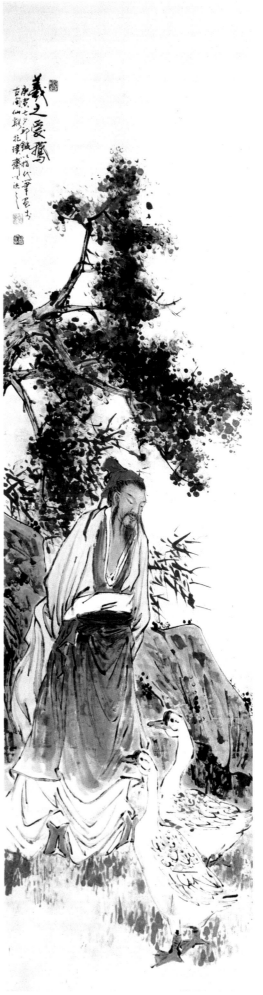

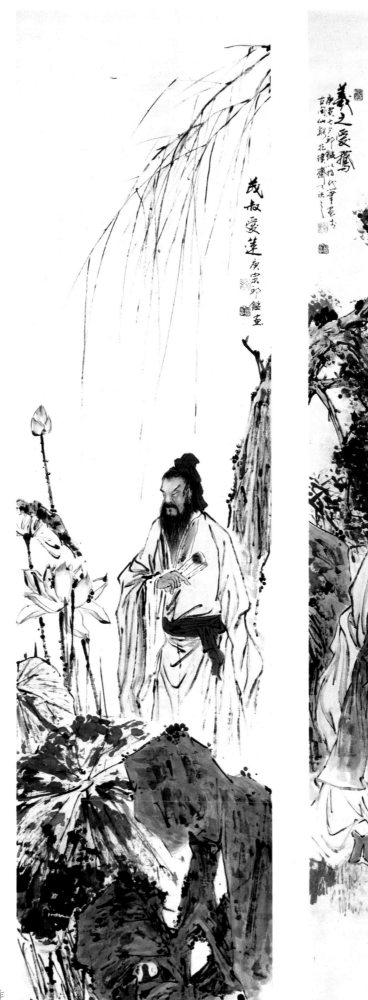

邱鉴 作

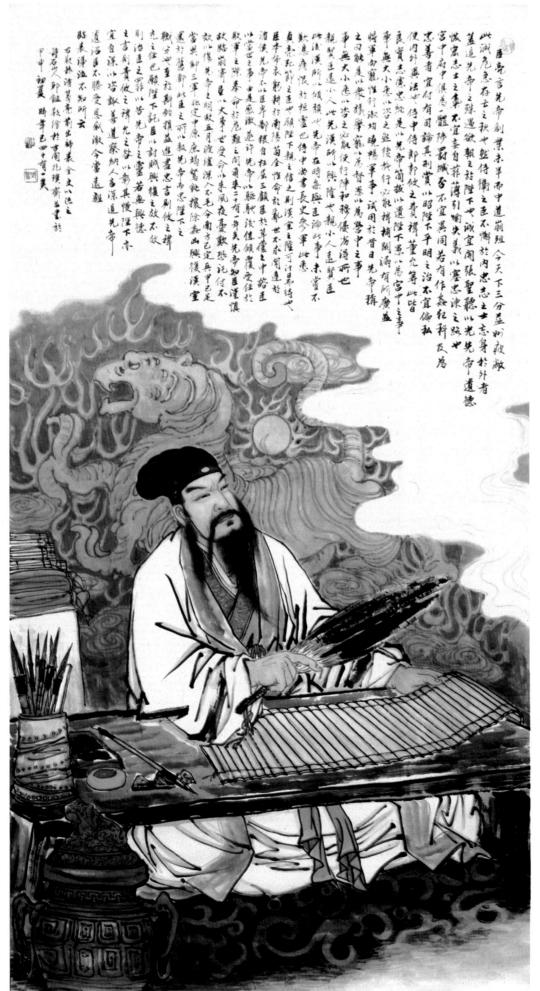

邱鉴 作

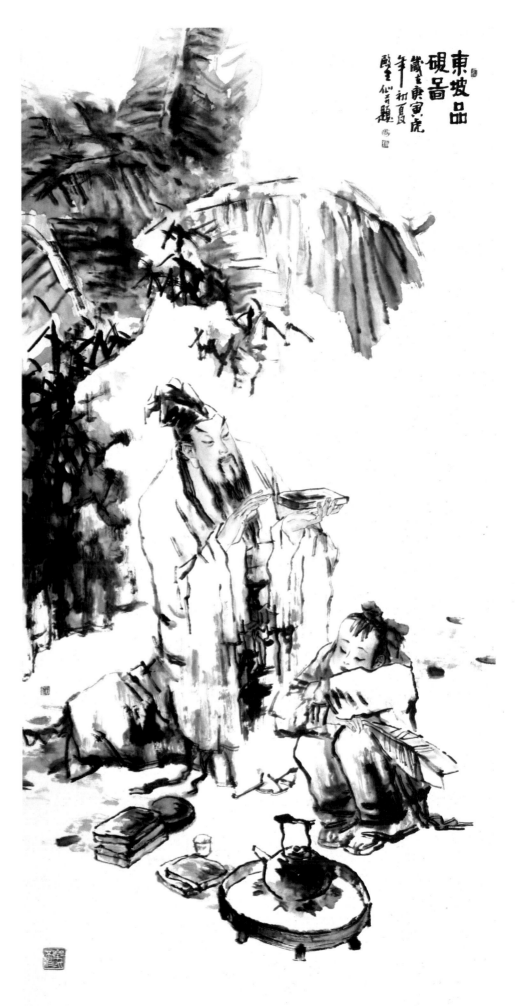

史殿生 作

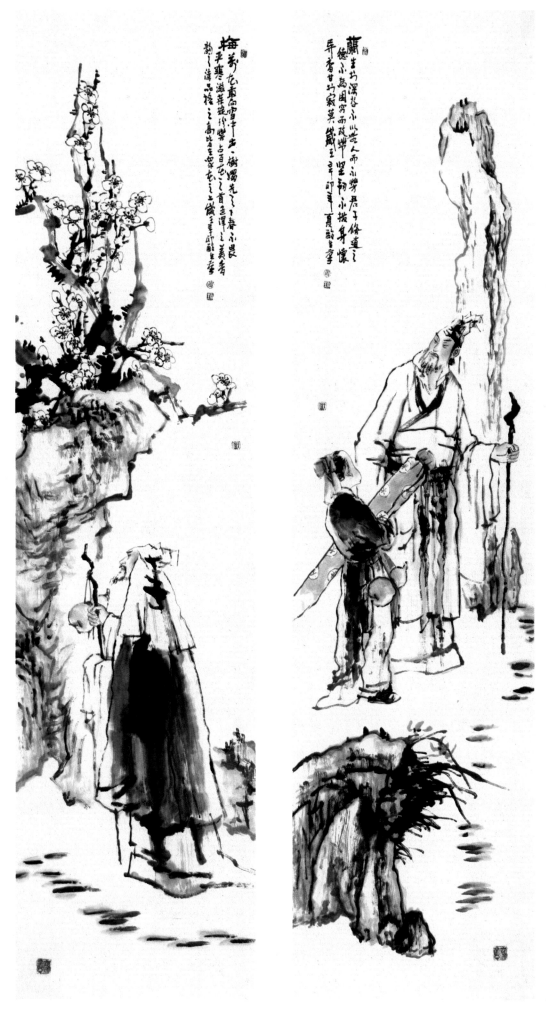

史殿生 作

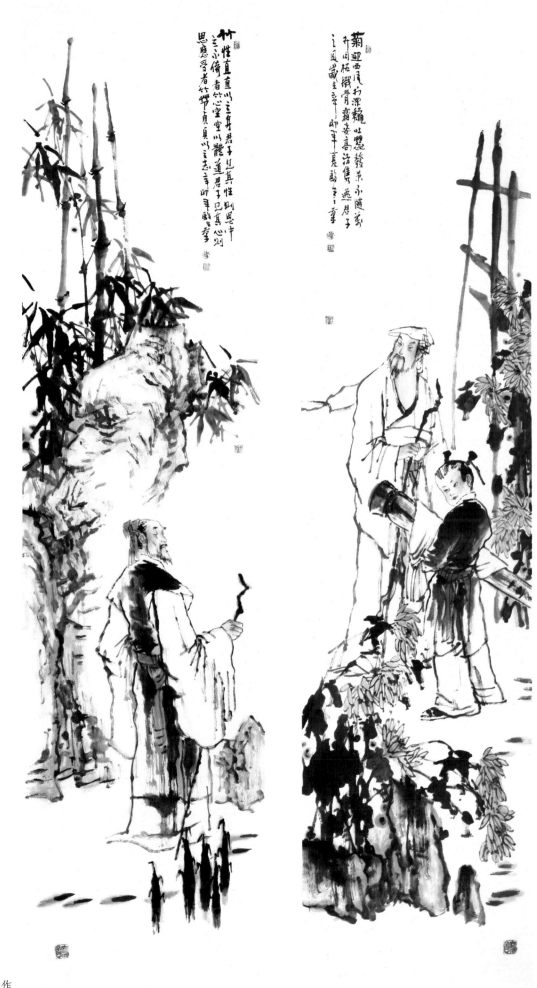

史殿生　作

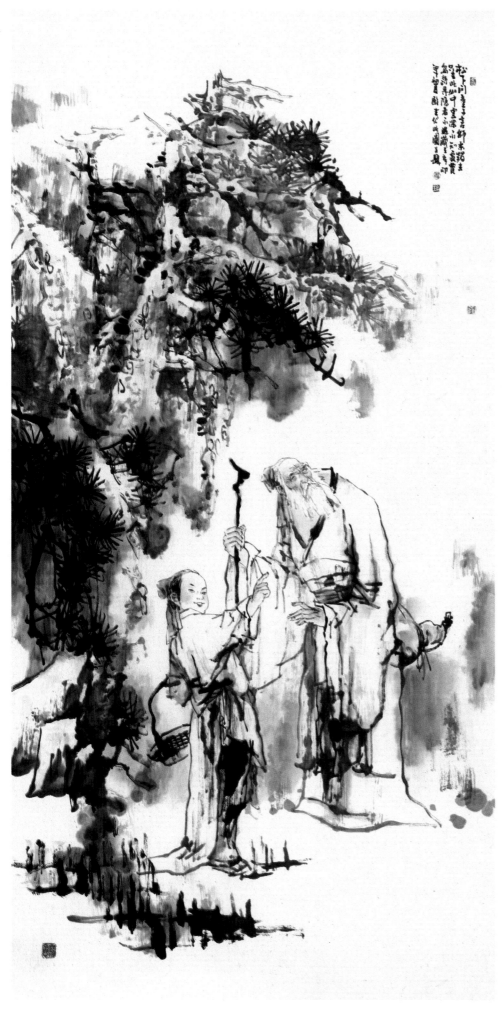

松下问童子言师采药去

只在此山中云深不知处
贾岛寻隐者不遇之诗
辛巳月图书化山图于题

史殿生　作

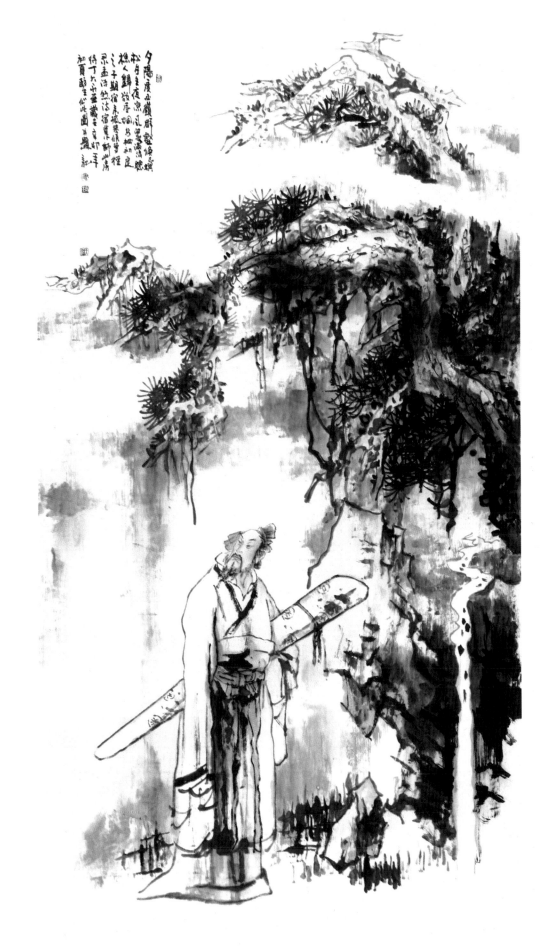

史殿生 作

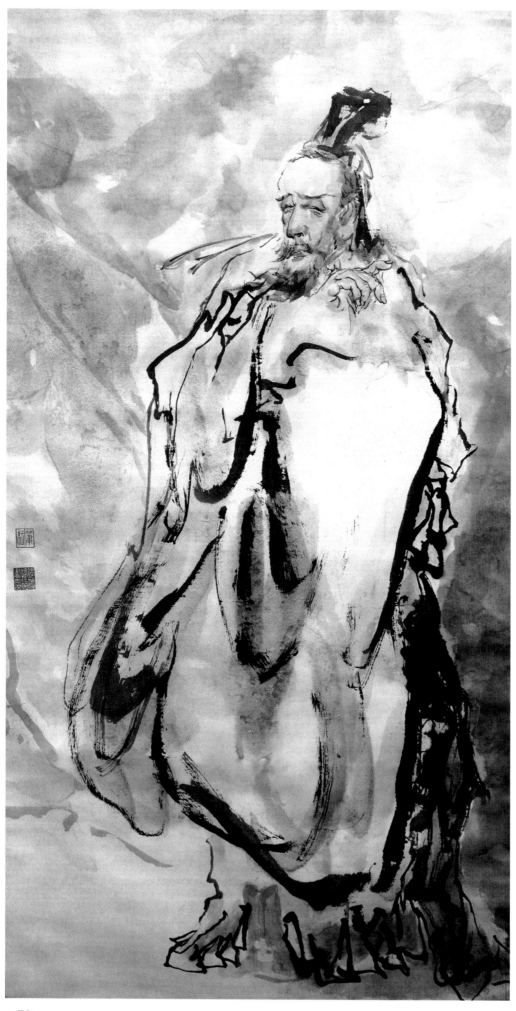

孙仁英　作

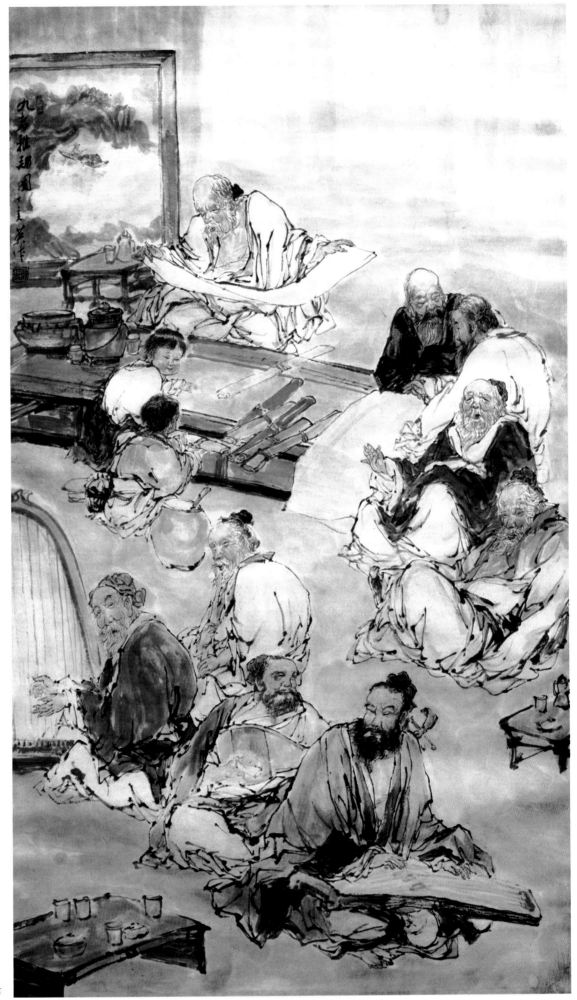

孙仁英　作

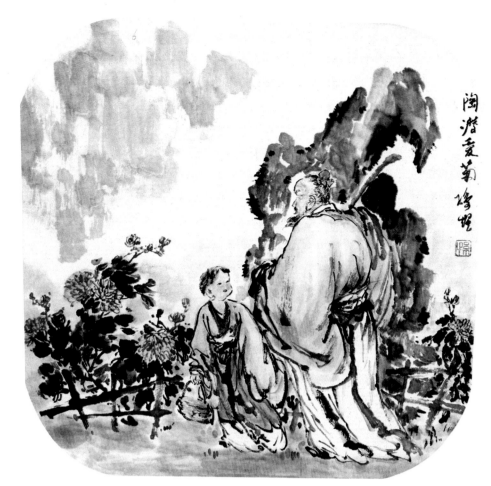

孙煜　作

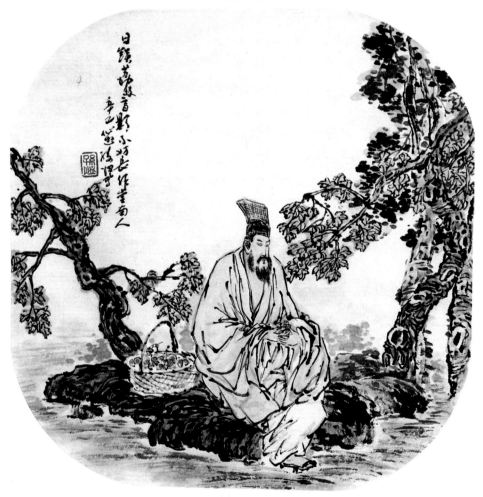

孙煜　作

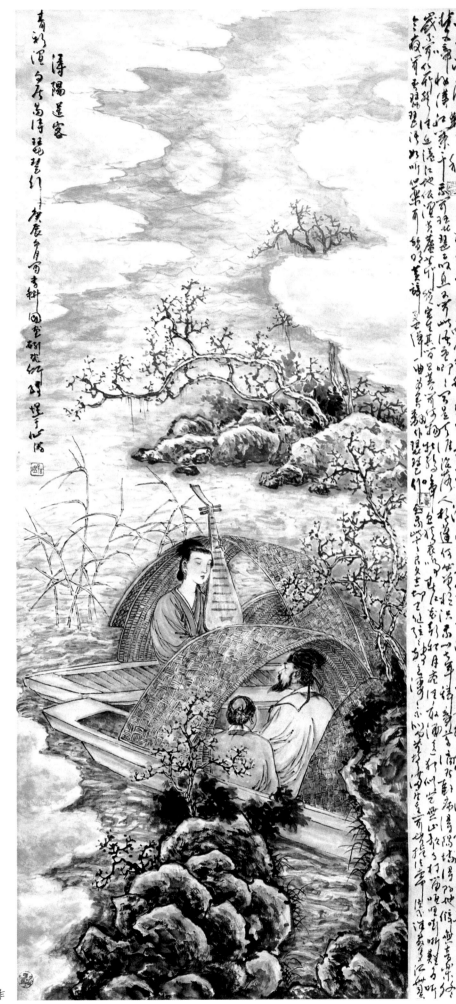

孙煜 作

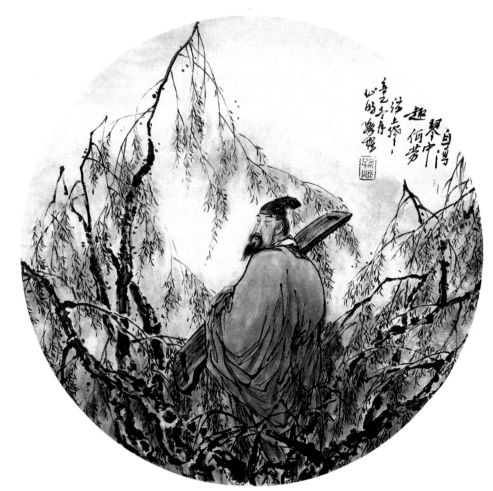

孙煜　作

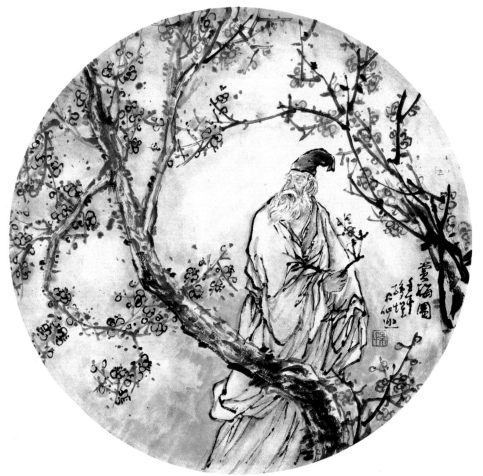

孙煜　作

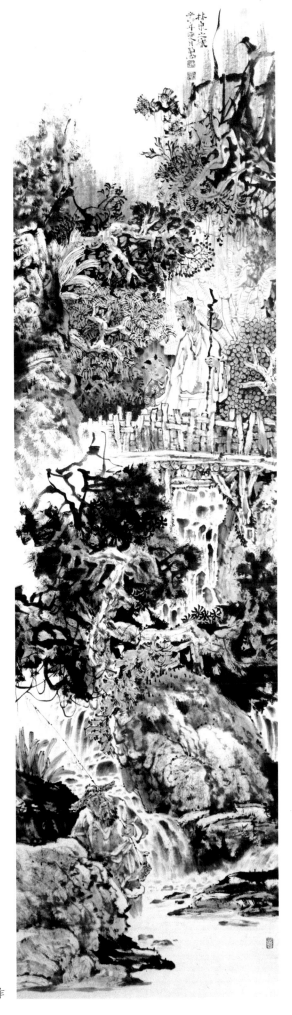
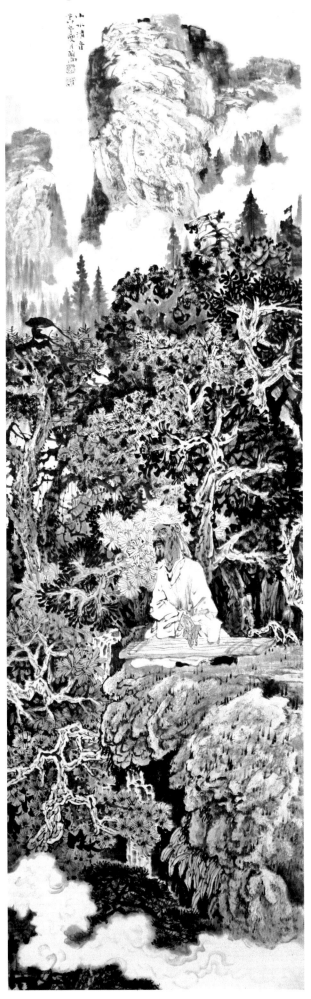

张国剑 作

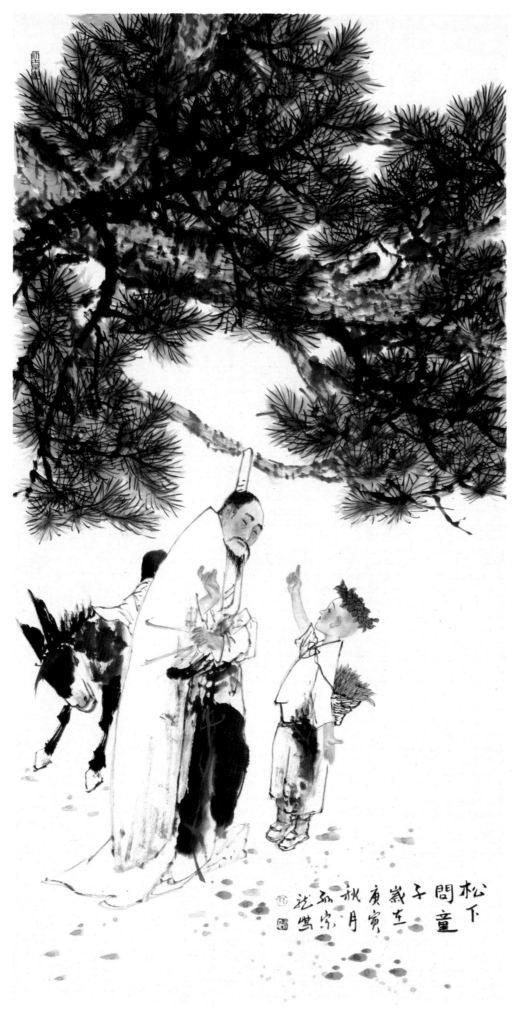

松下問童子
言師採藥去
只在此山中
雲深不知處

庚寅月宗龍花鳥冊

孙宗龙　作

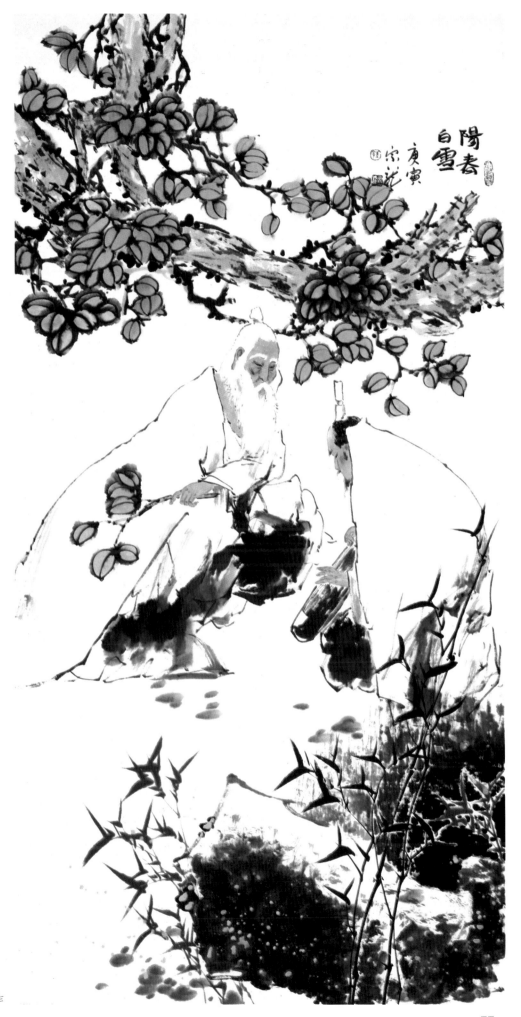

阳春白雪 庚寅 宗龙

孙宗龙 作

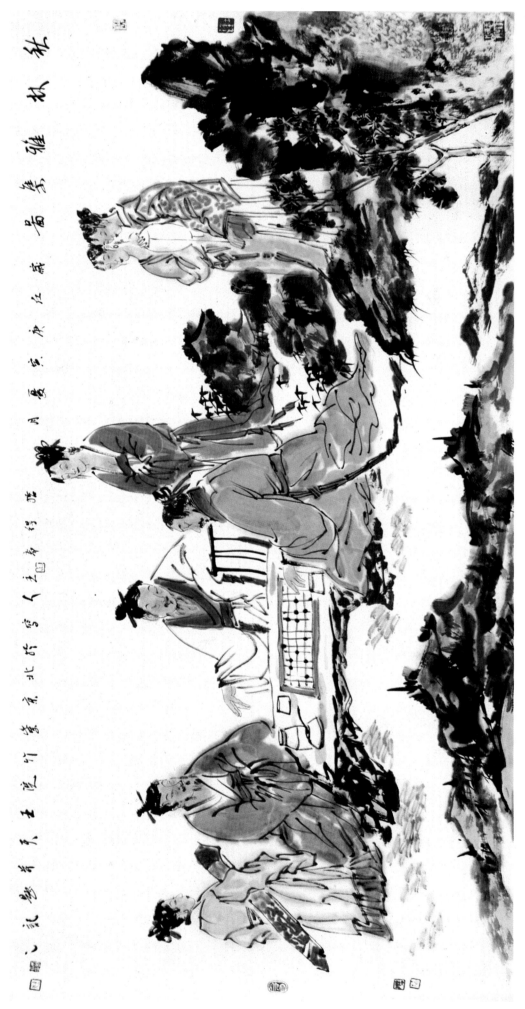

秋林雅集

王天 作

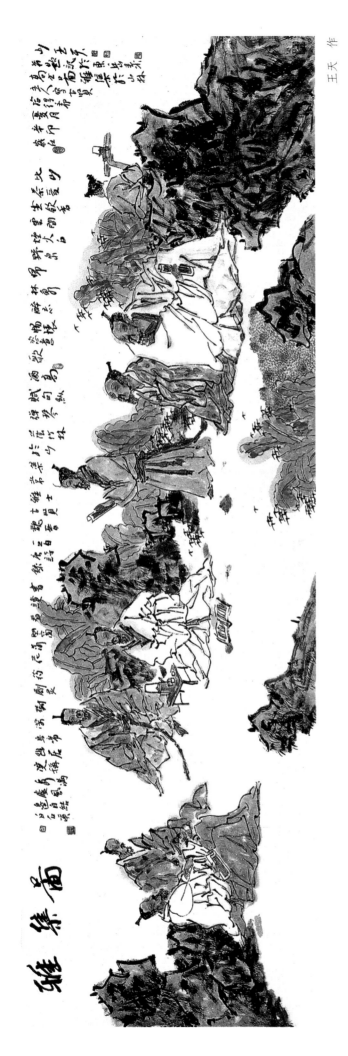

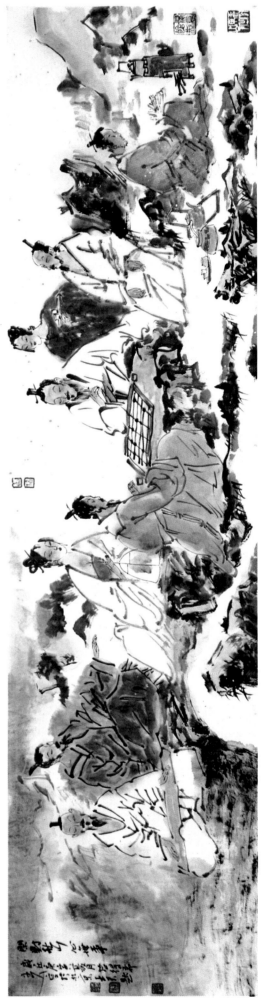

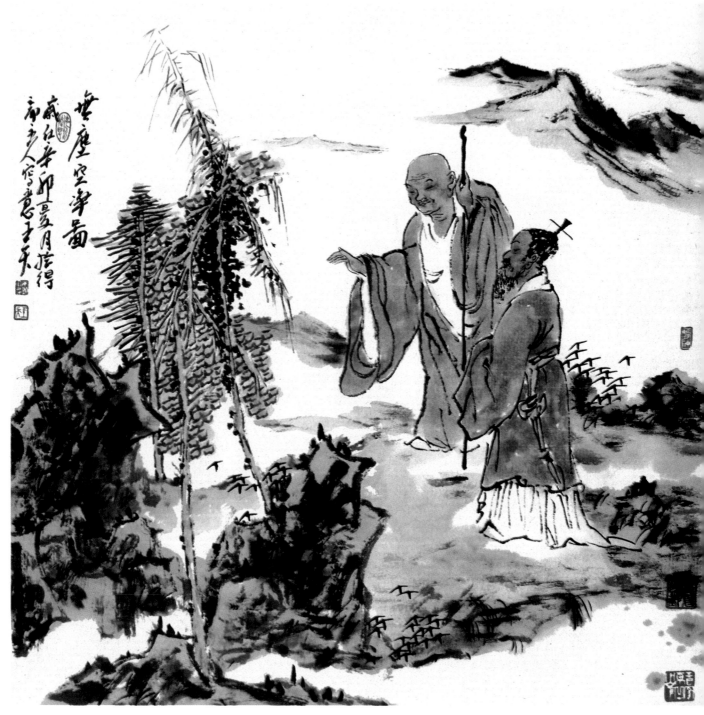

王天 作

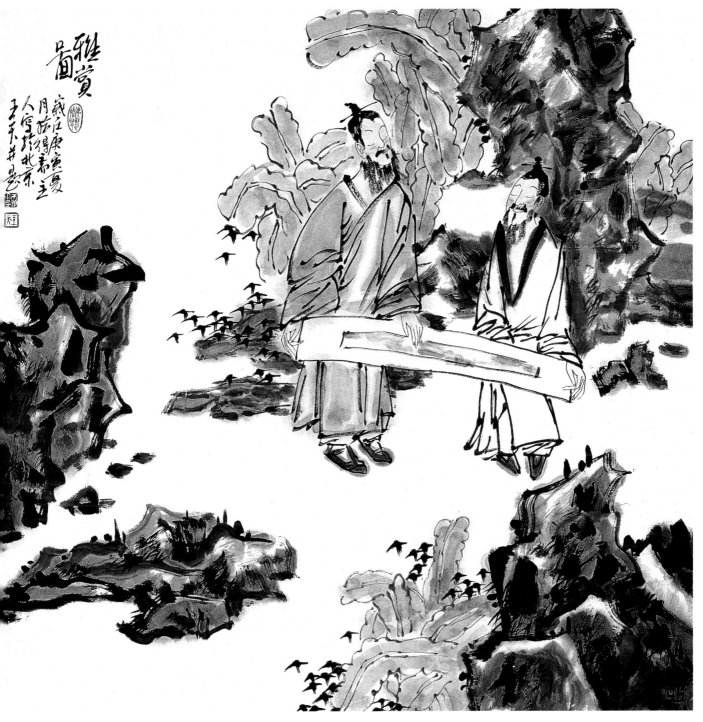

王天 作

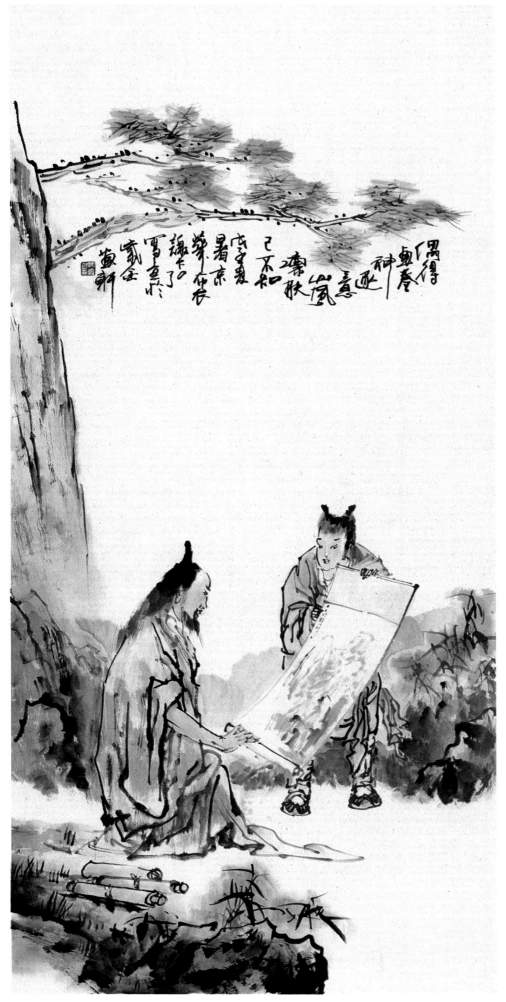

谢大弦　作

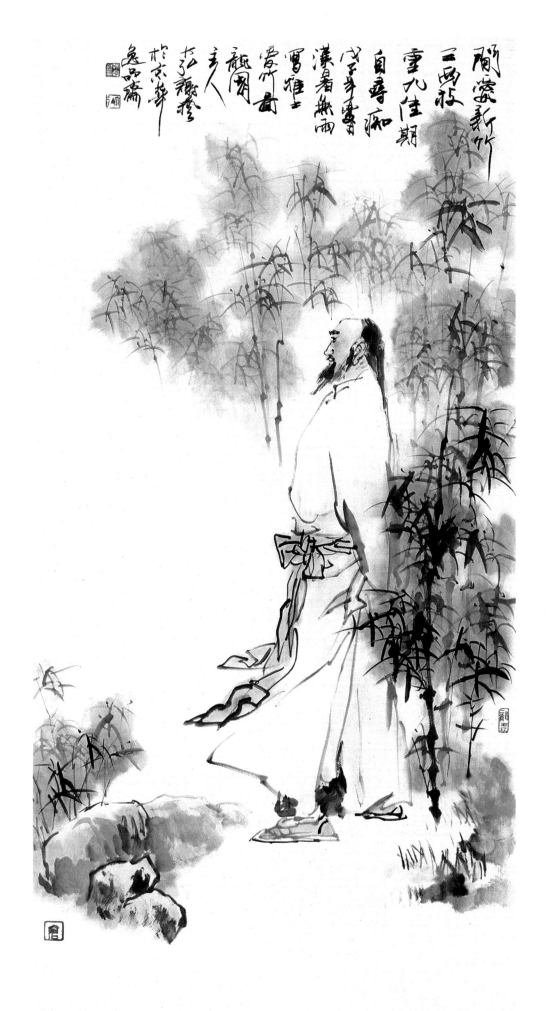

谢大弦　作

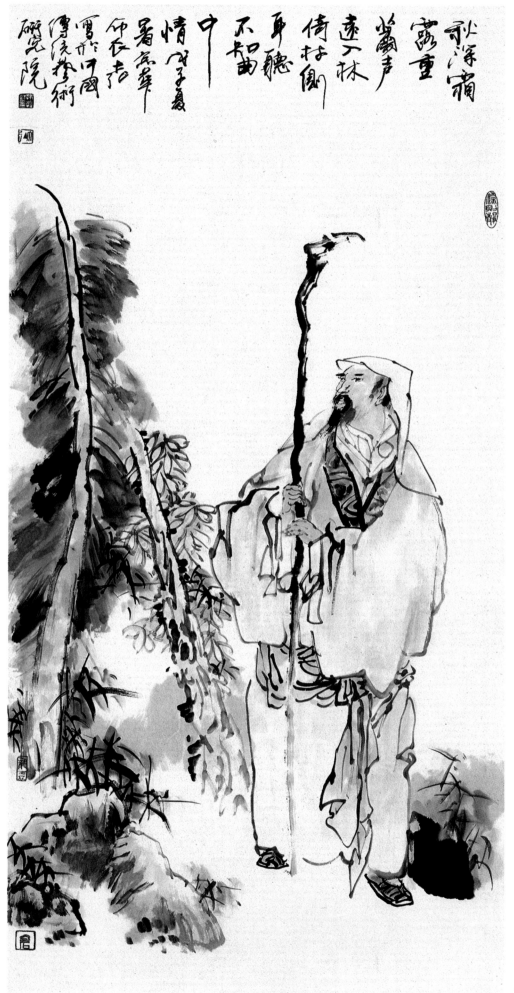

谢大弦　作

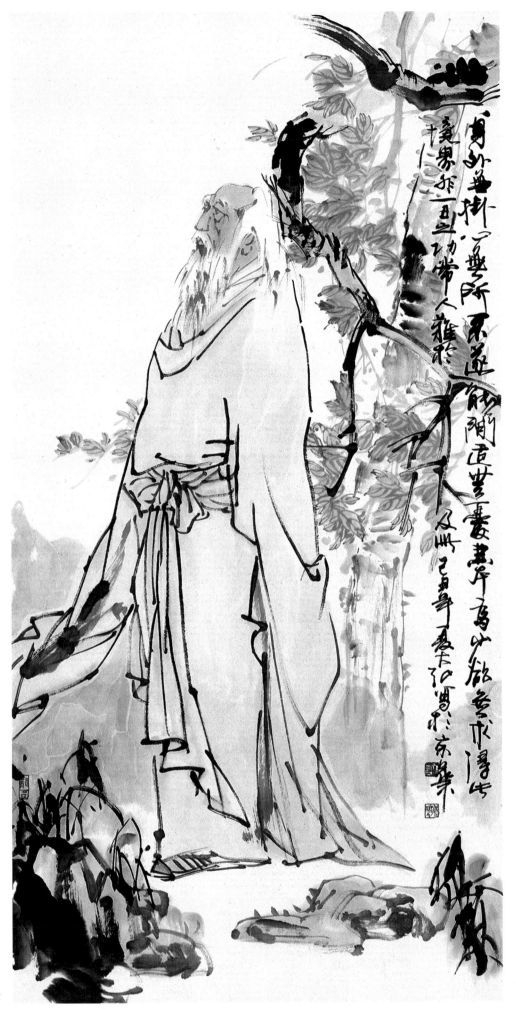

谢大弦　作

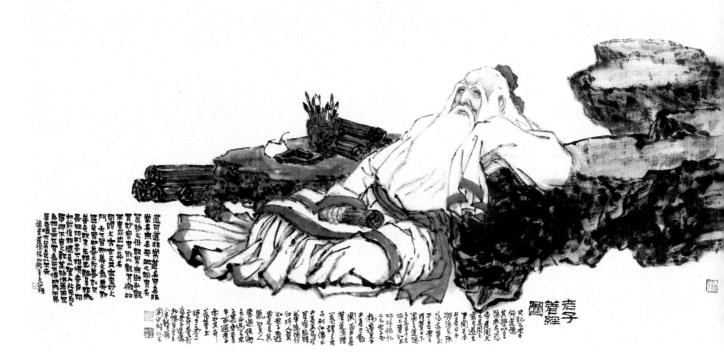

阎仲雄 作

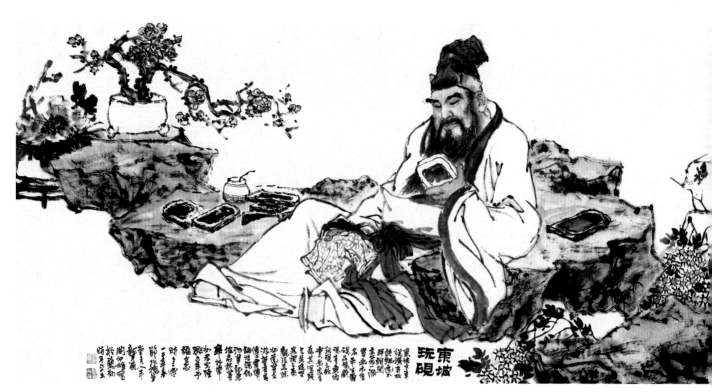

阎仲雄 作

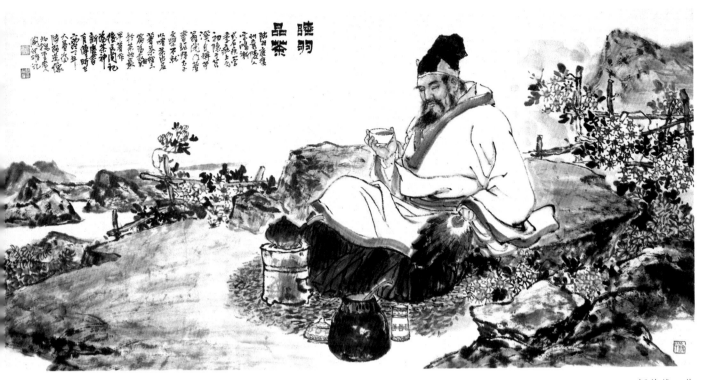

阎仲雄 作

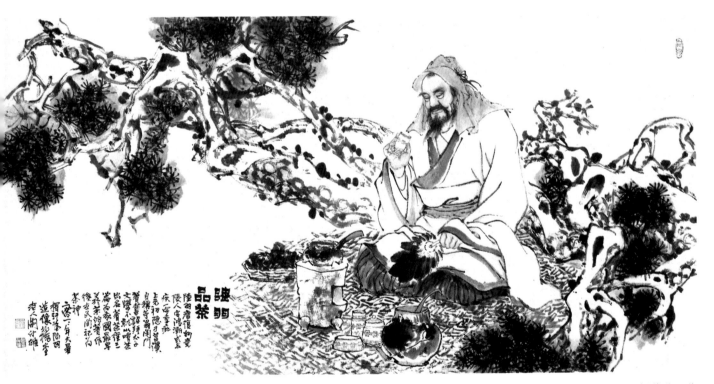

阎仲雄 作

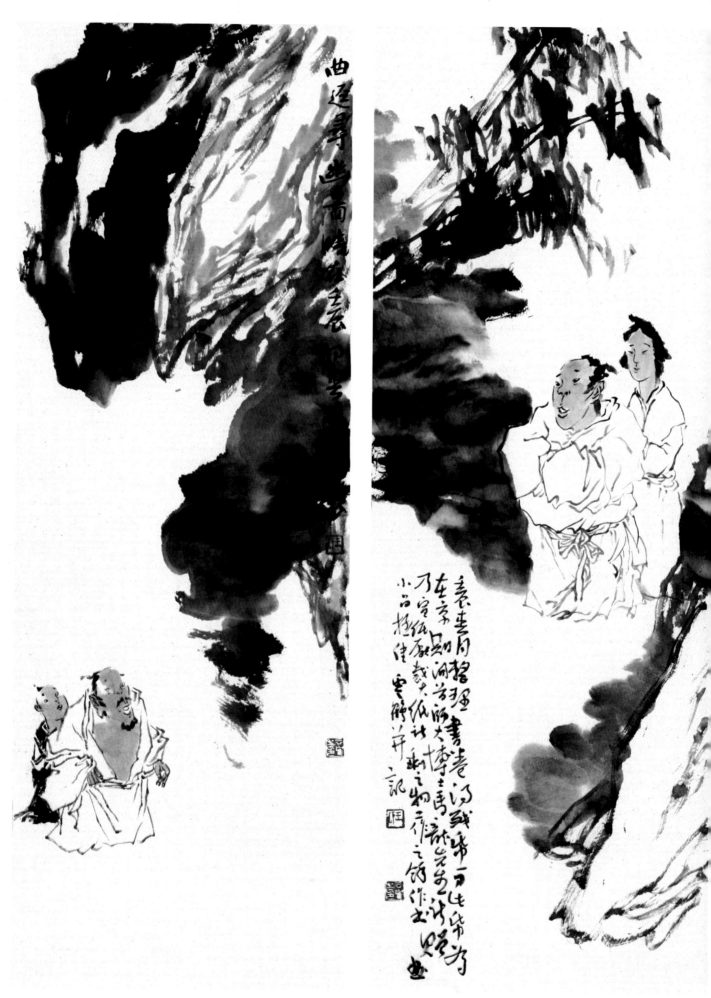

王云鹤 作

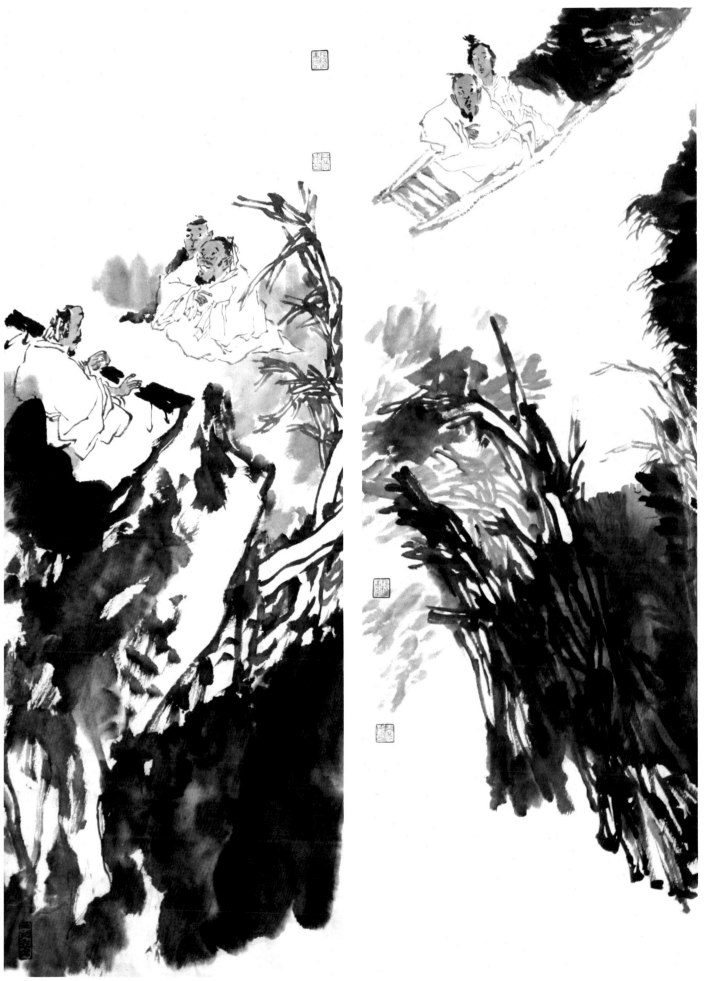

王云鹤　作

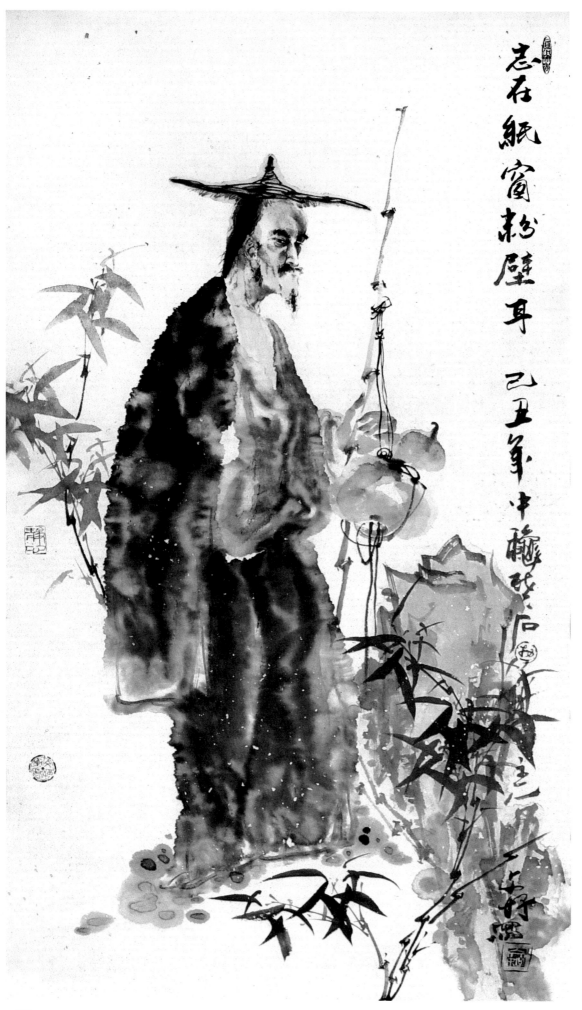

志在紙窗粉壁耳 己丑年中秋龍眠石□□

游文好　作

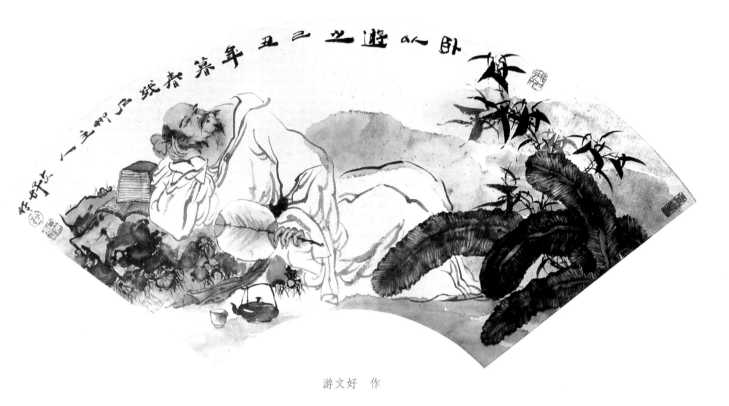

游文好　作

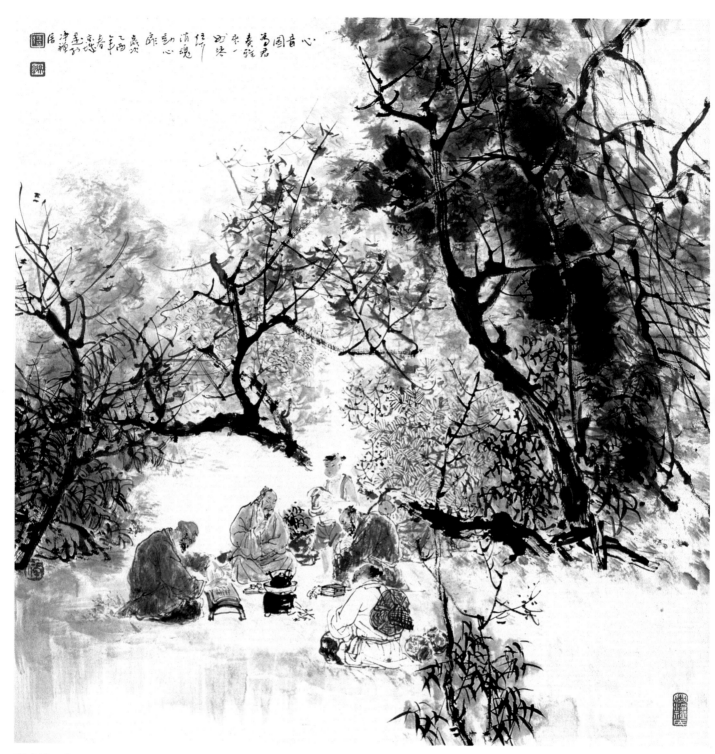

张京城　作

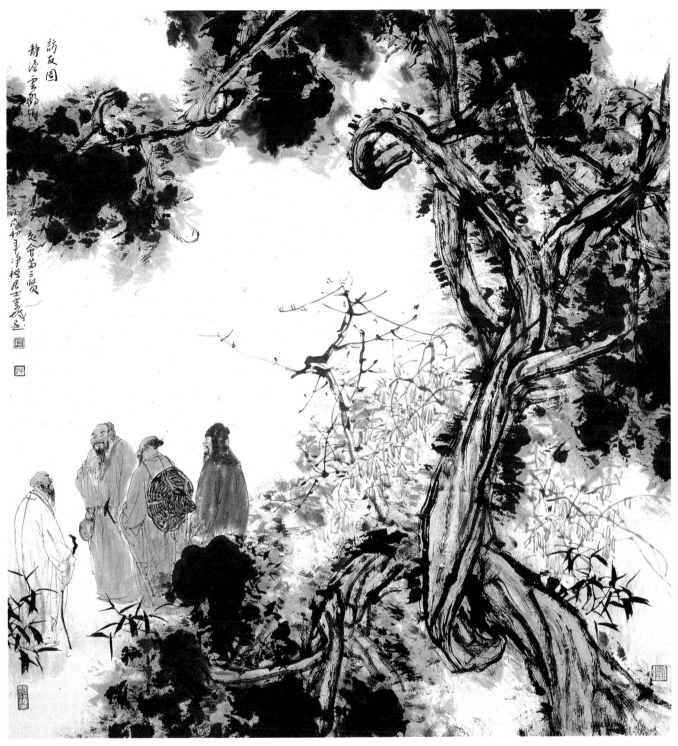

张京城 作

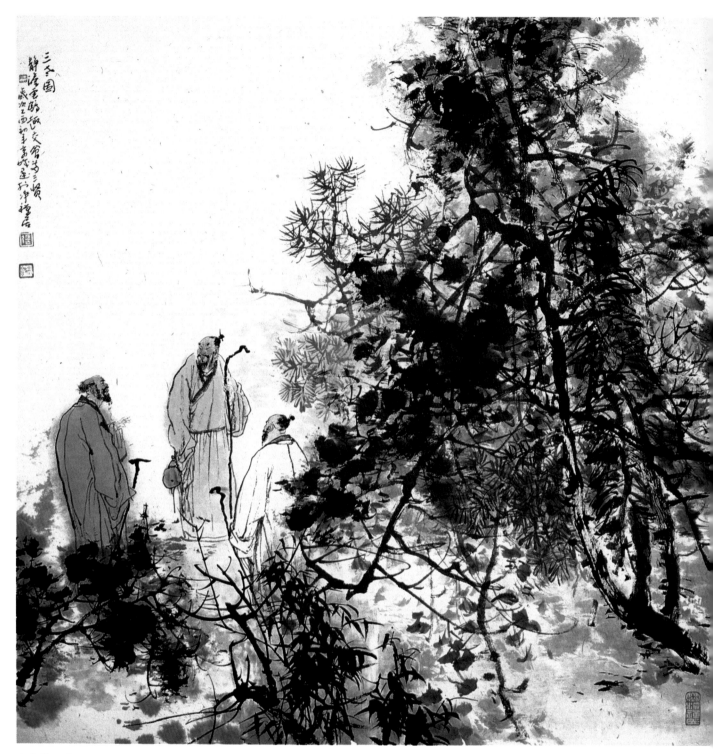

张京城 作

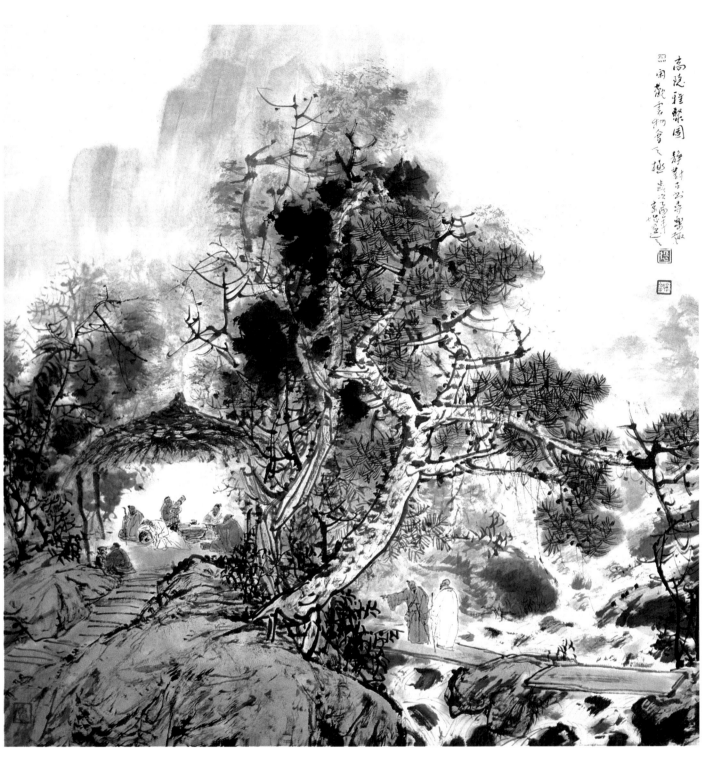

张京城　作

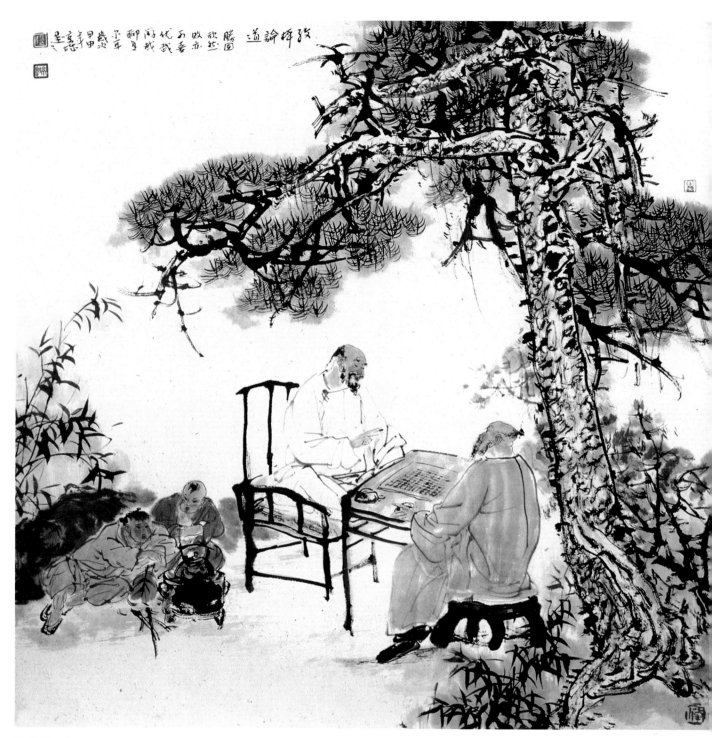

张京城　作

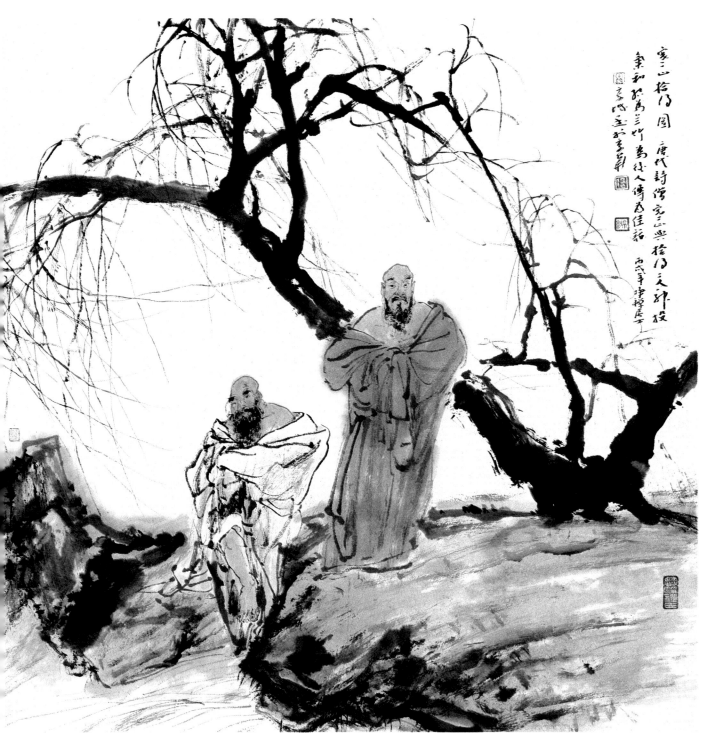

寒山拾得圖 唐代詩僧寒山與拾得二神投
契和於為三竹為後人傳為佳話 丙戌年申樓庄士

张京城　作

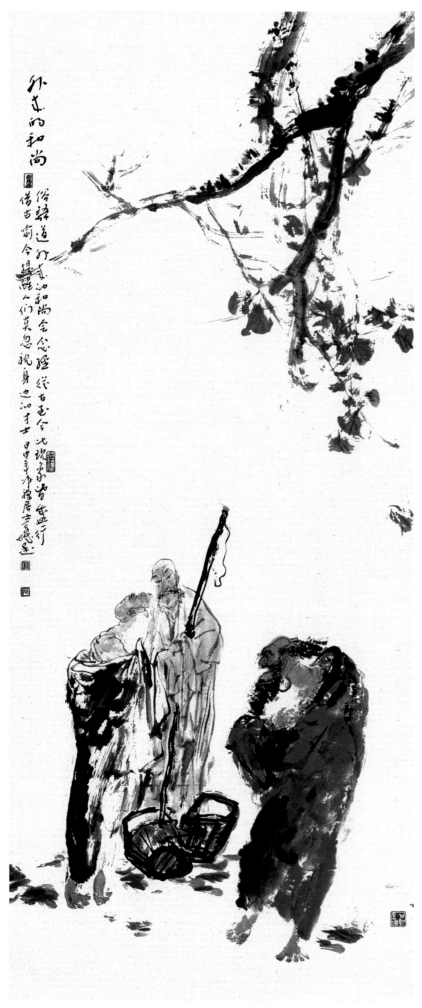

张京城　作

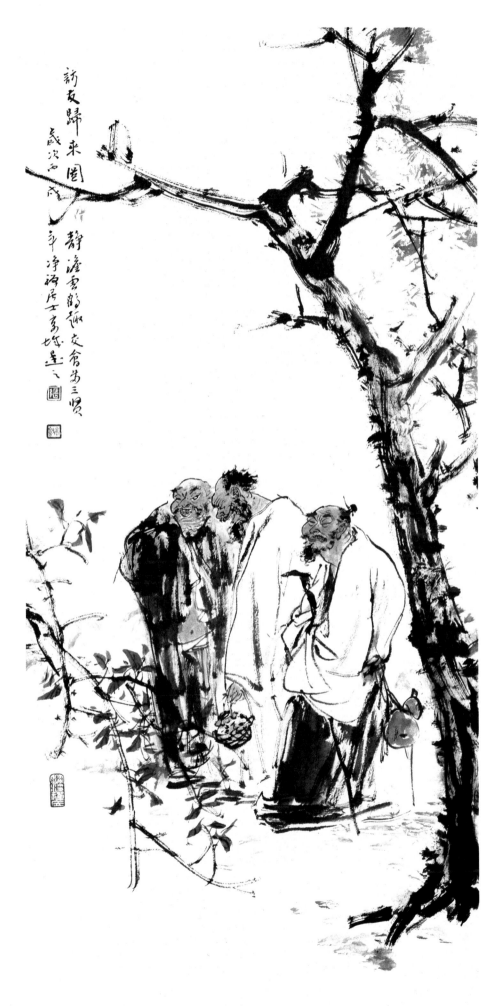

张京城　作

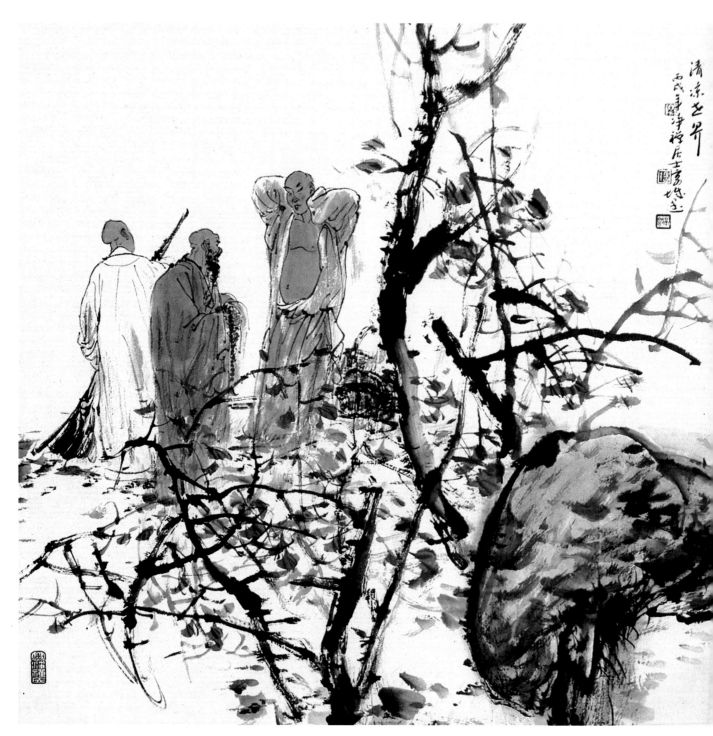

张京城 作

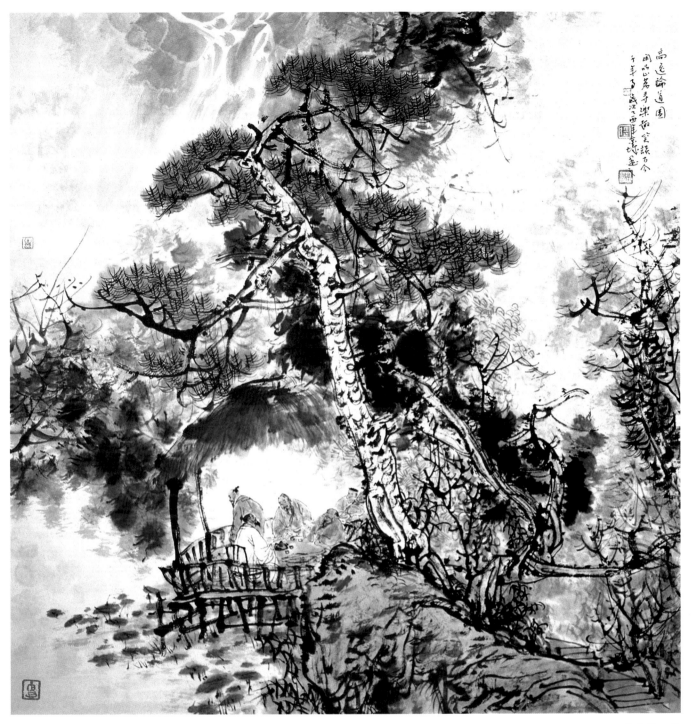

高逸論道圖
閒吟心荗尋樂趣笑談古今
辛卯歲江山張京城畫

张京城 作

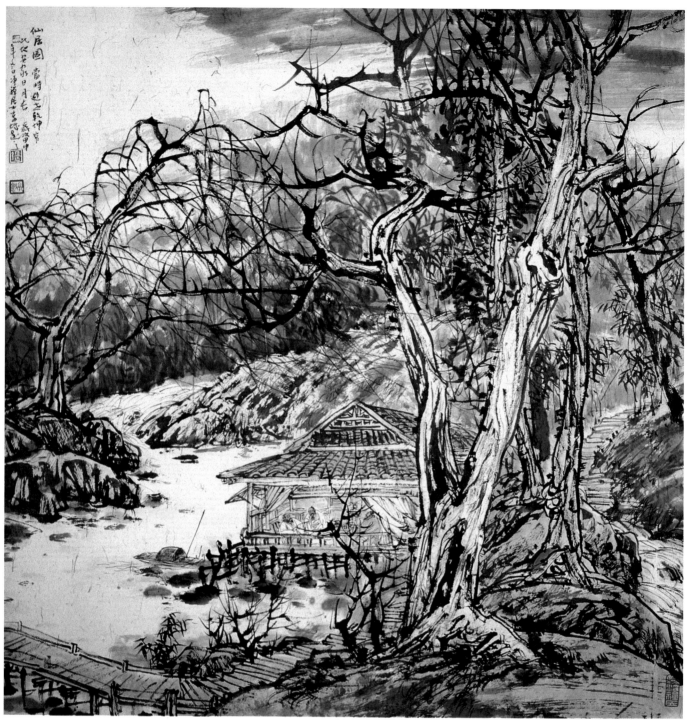

张京城　作

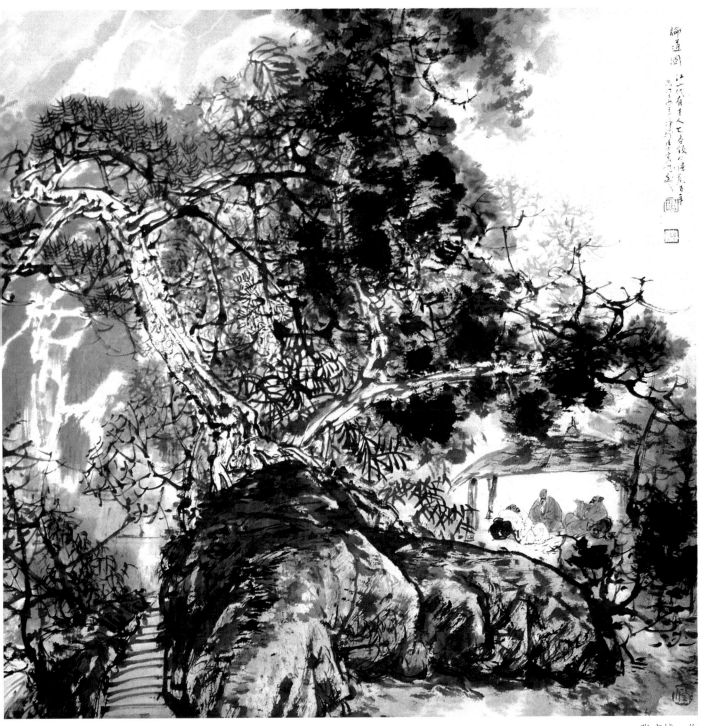

论道图 江代有主人亡各钦公居若日净 其□□□□其墨事忘 □

张京城　作

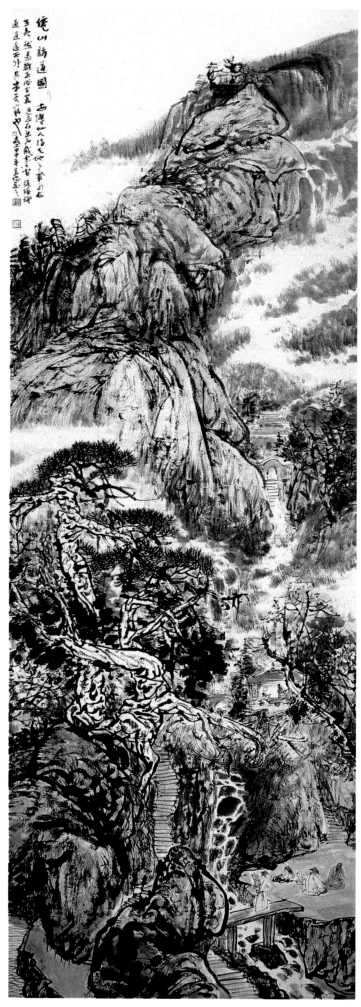

张京城 作

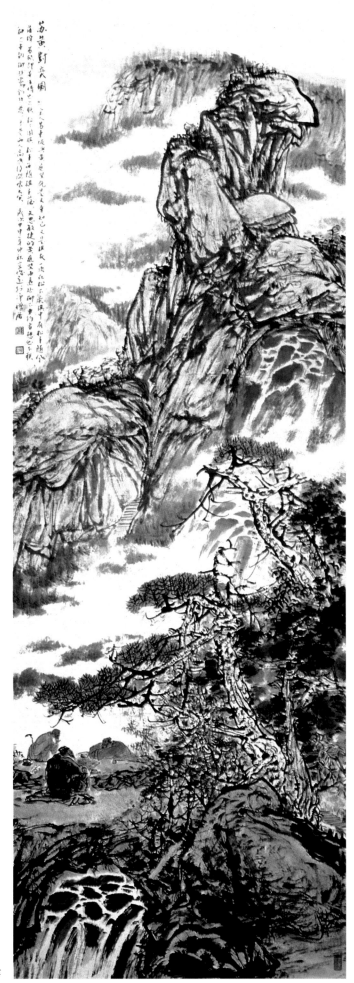

苏黄赴京图

张京城　作

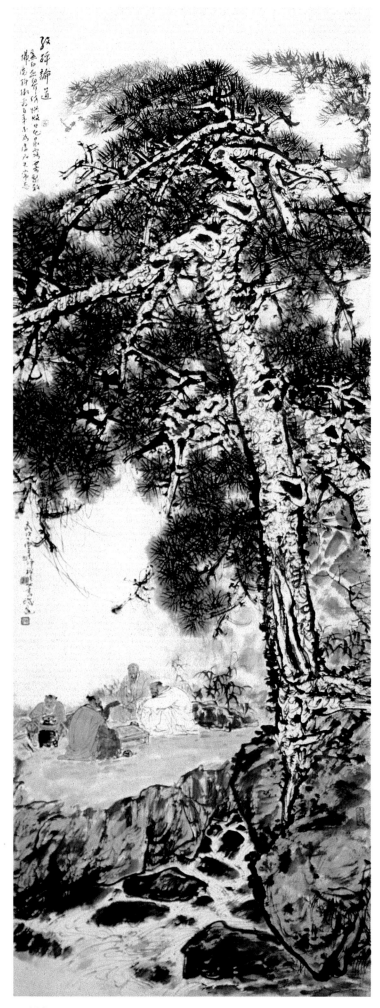

张京城　作

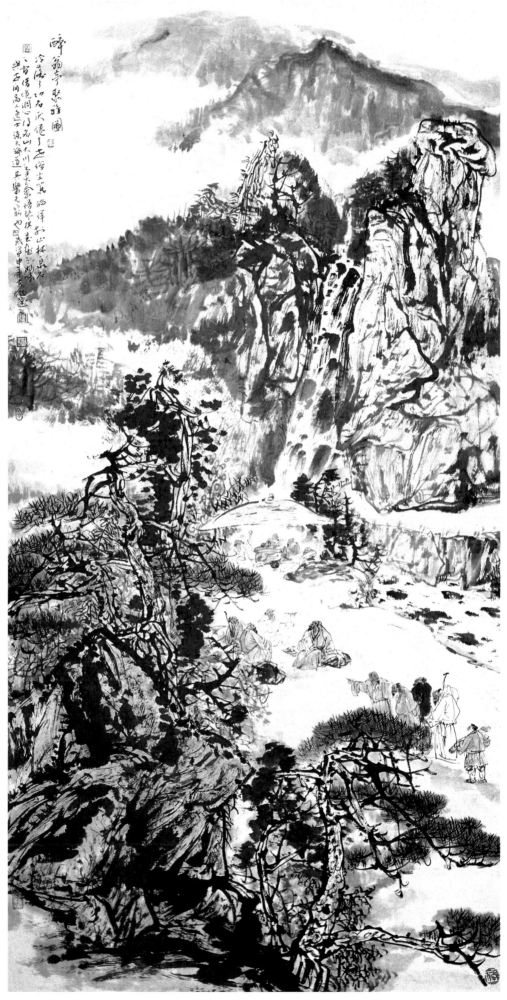

张京城 作

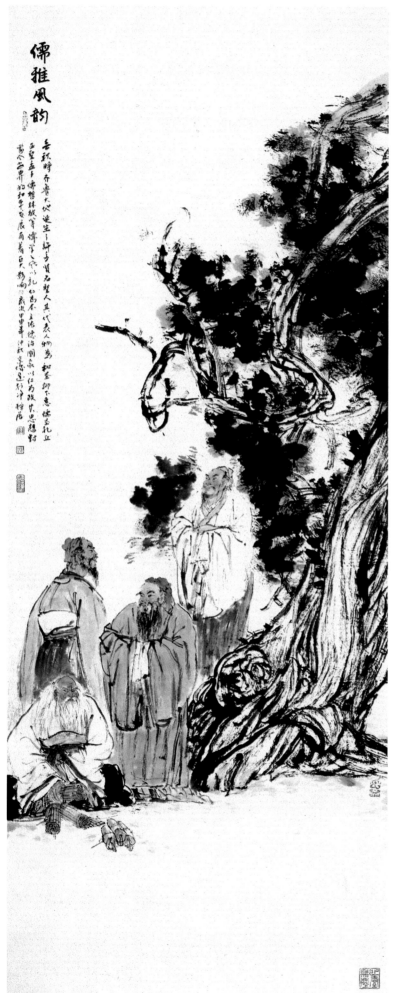

儒雅風韻

春秋時齊大心逆生一种方貴石聖人其代表人物為，和至柳下惠儒至孔丘正聖孟子儒雅珠啟筆儒学入代以孔以為主德治國家以仁为政其思想對萬�’一界的和平發展有着巨大影响。戊茂甲申仲秋蒙逐行冲襟居

张京城 作

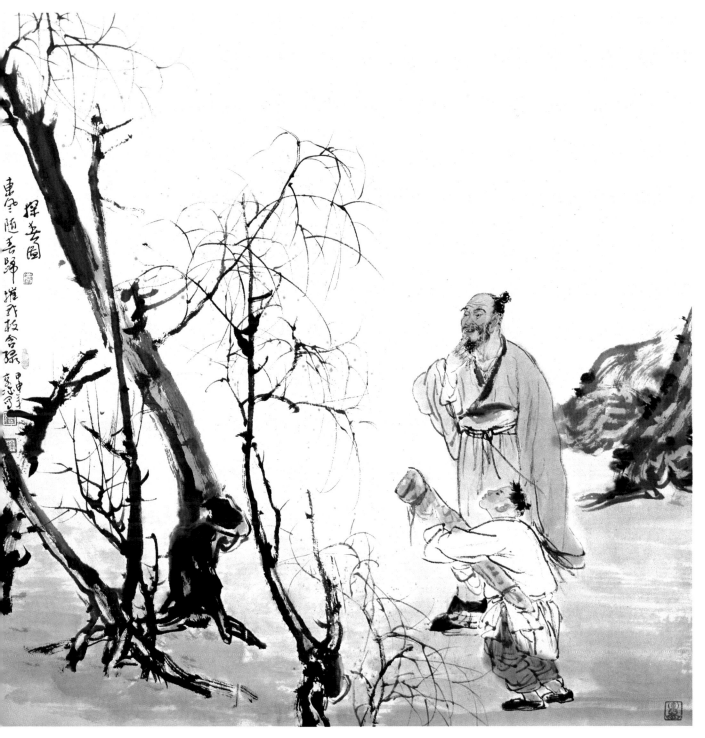

张京城　作

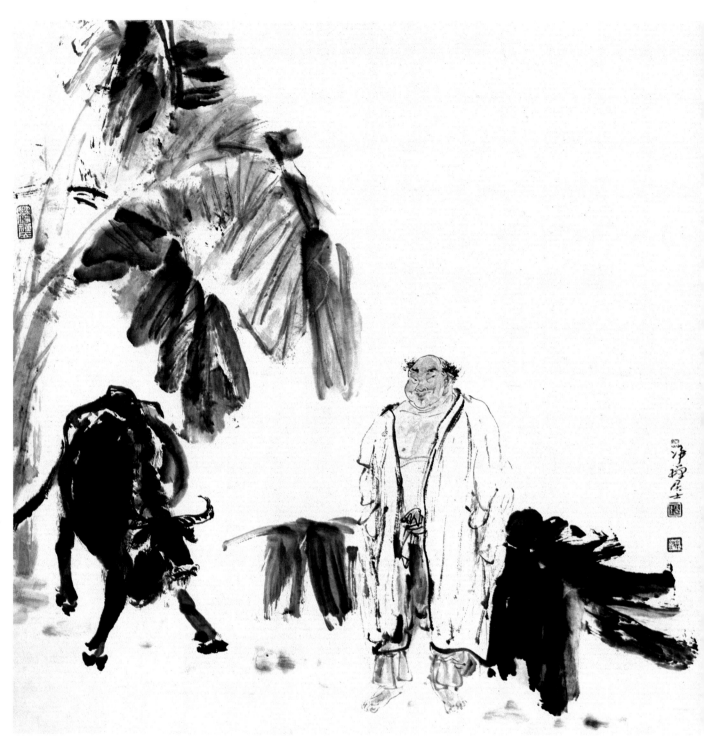

张京城　作

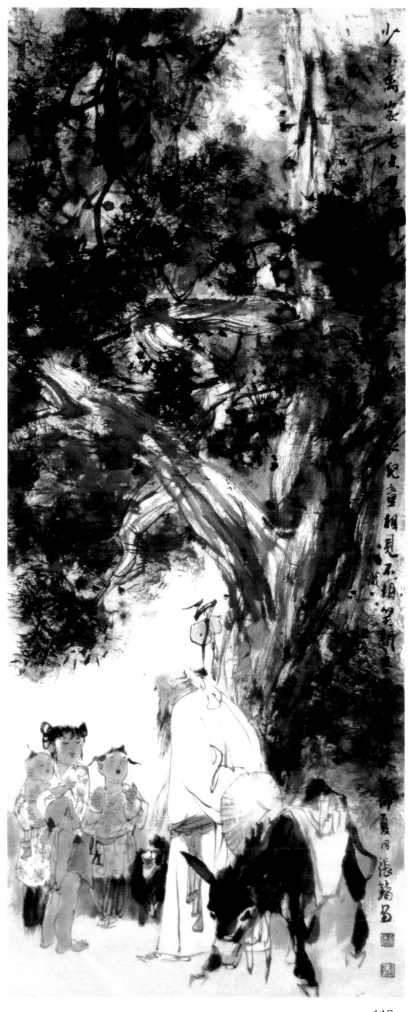

张镛 作

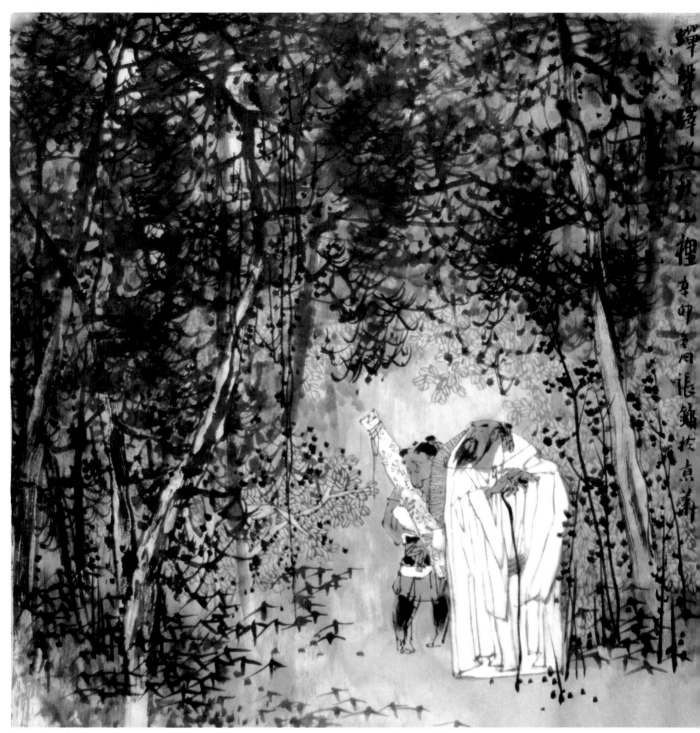

张镛 作

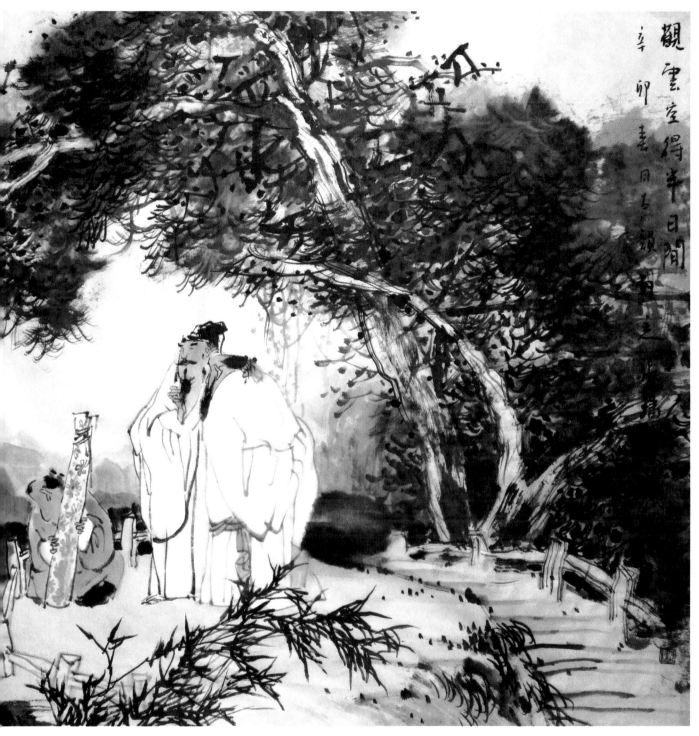

观云室得半日闲
辛卯春日同志谈白连作庸

张镛 作

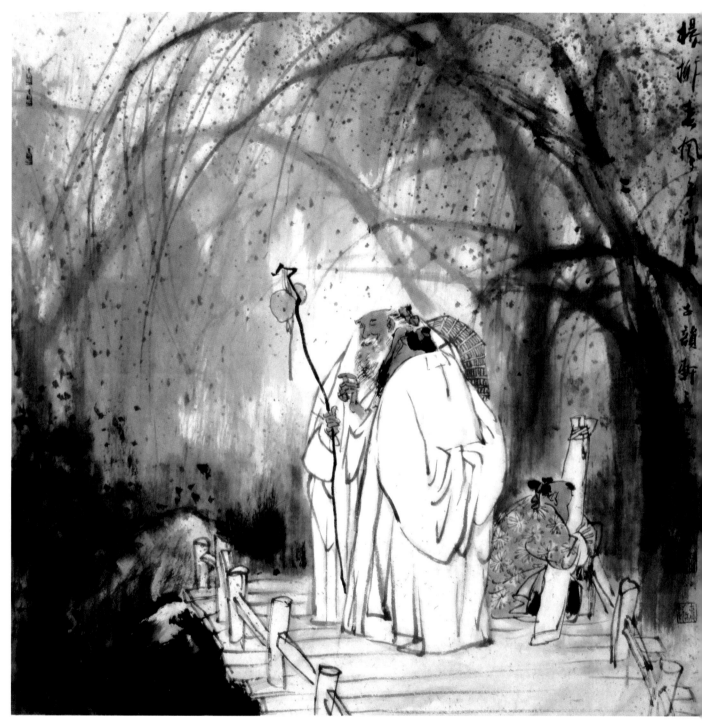

张镛 作

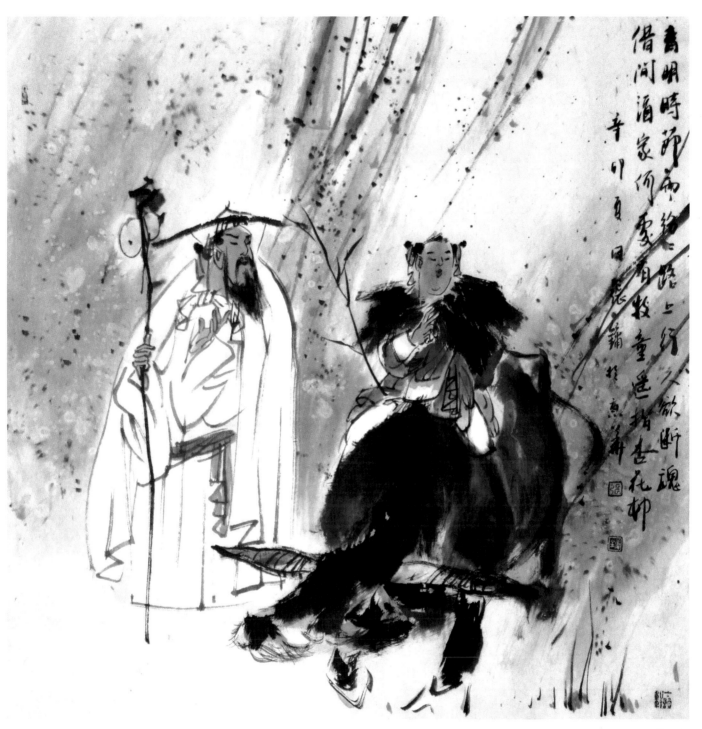

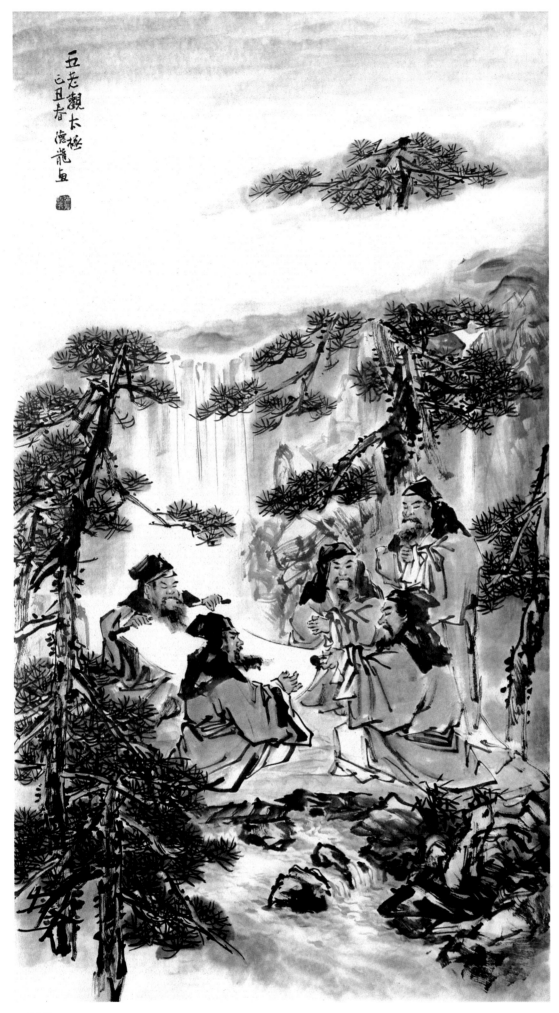

五老观太极
乙丑春 德龙 画

郑德龙 作

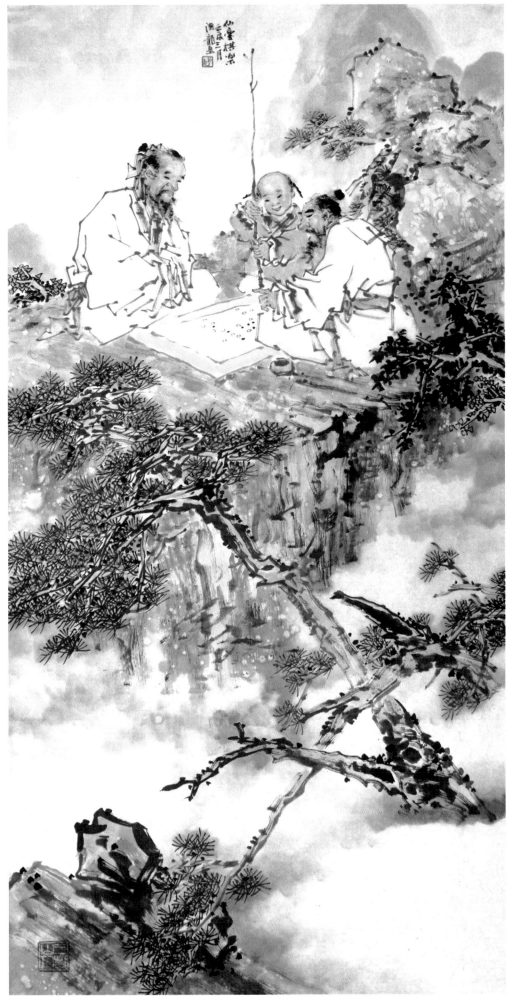

郑德龙　作

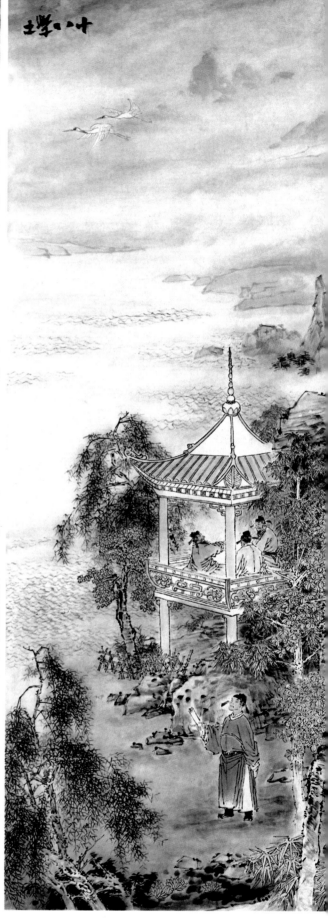

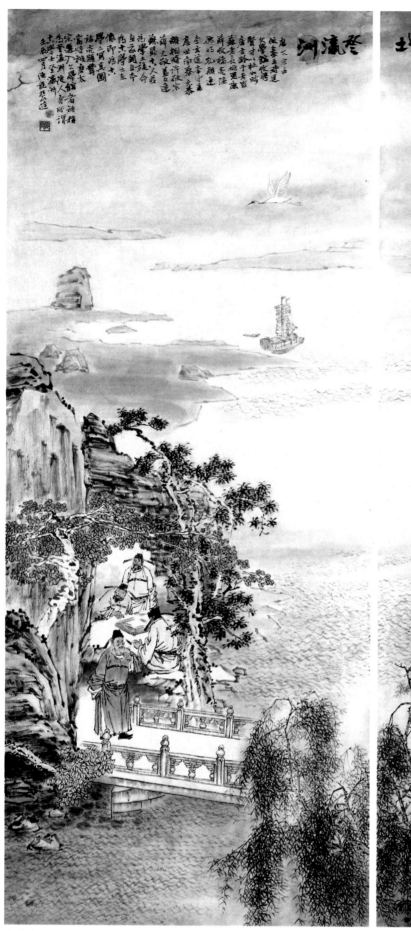

登瀛洲

郑德龙　作

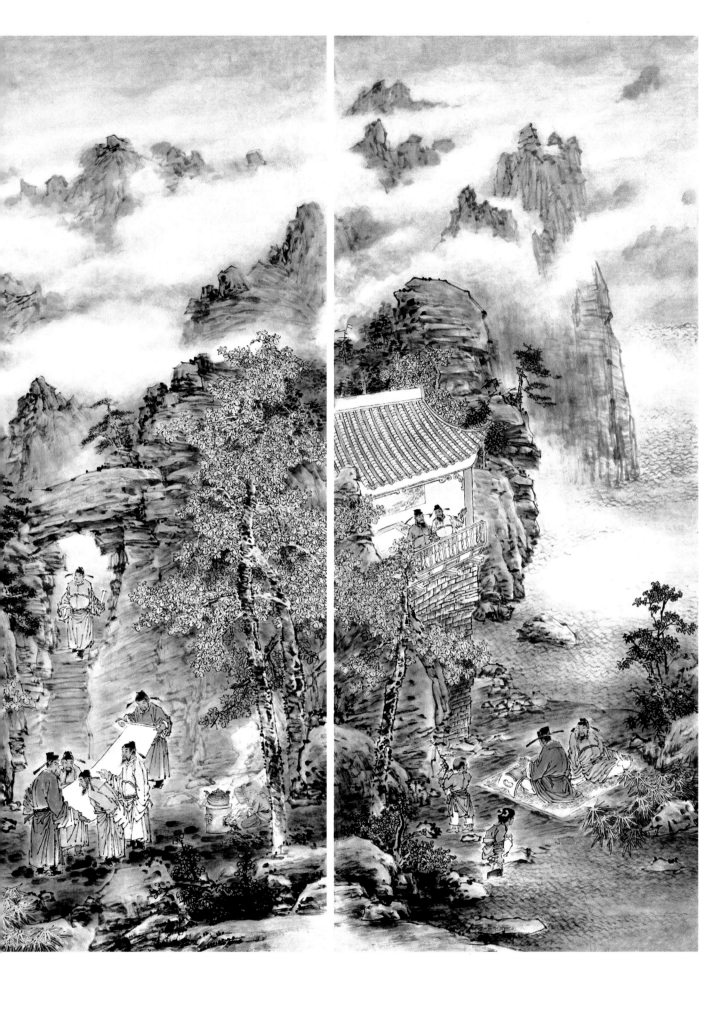

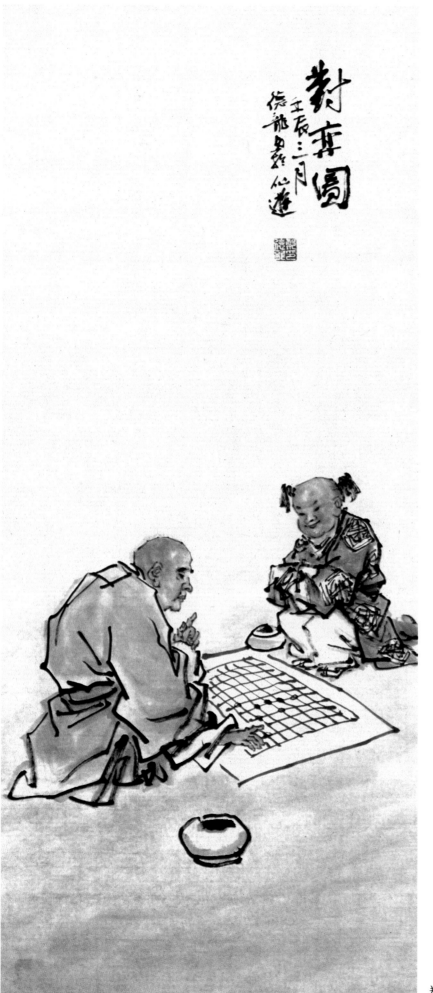

对弈图

郑德龙　作

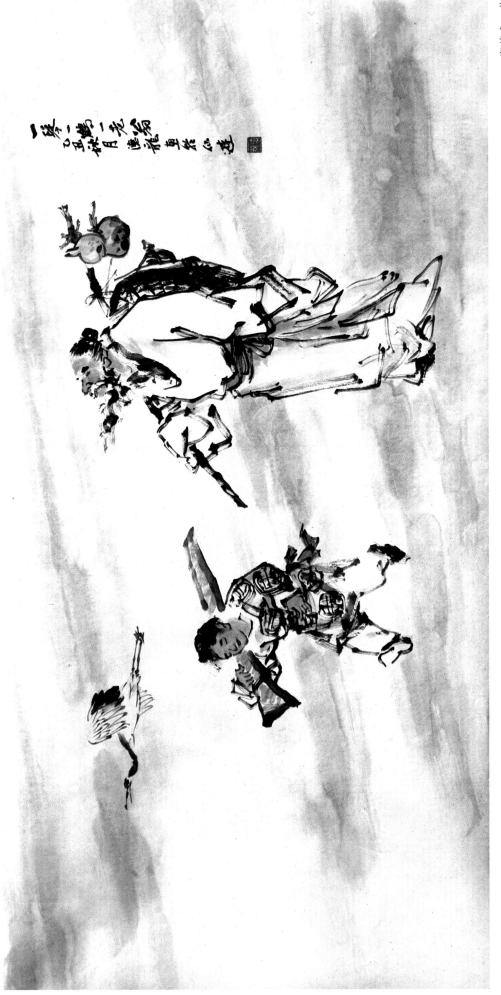

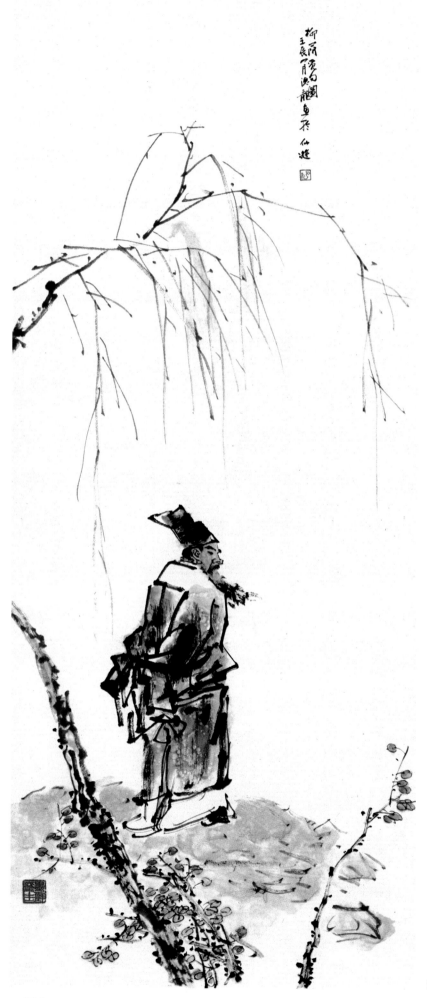

郑德龙　作

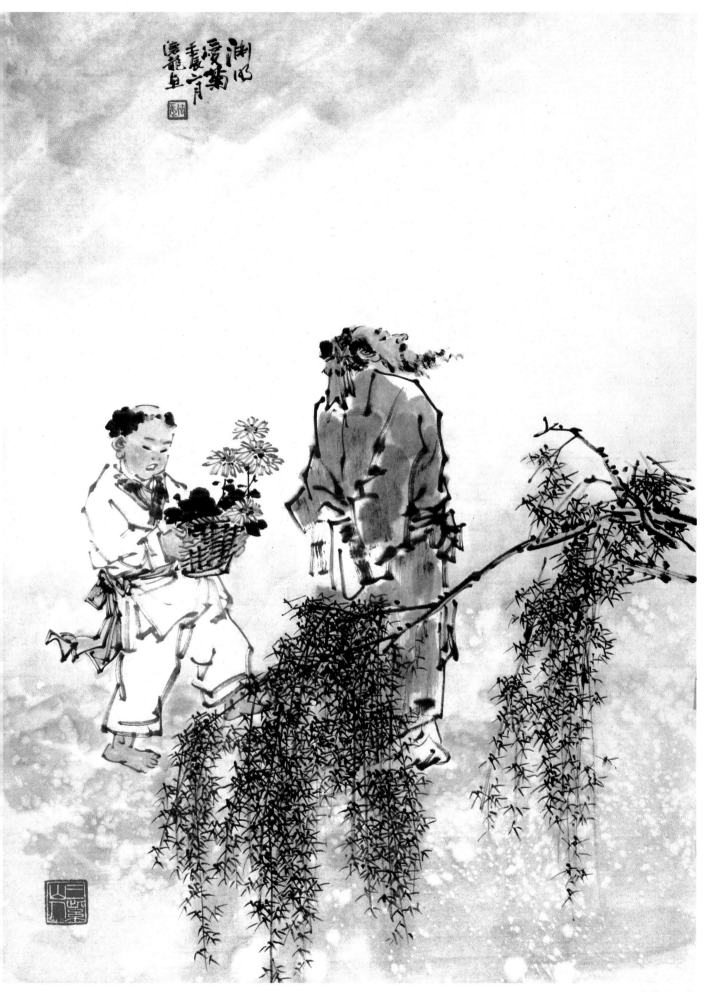

渊明爱菊
辰月
浩龙写

郑德龙 作

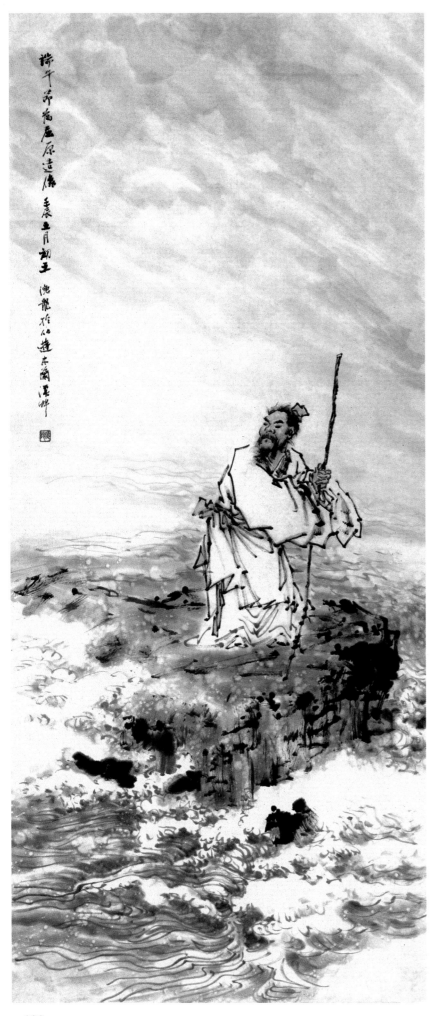

郑德龙　作

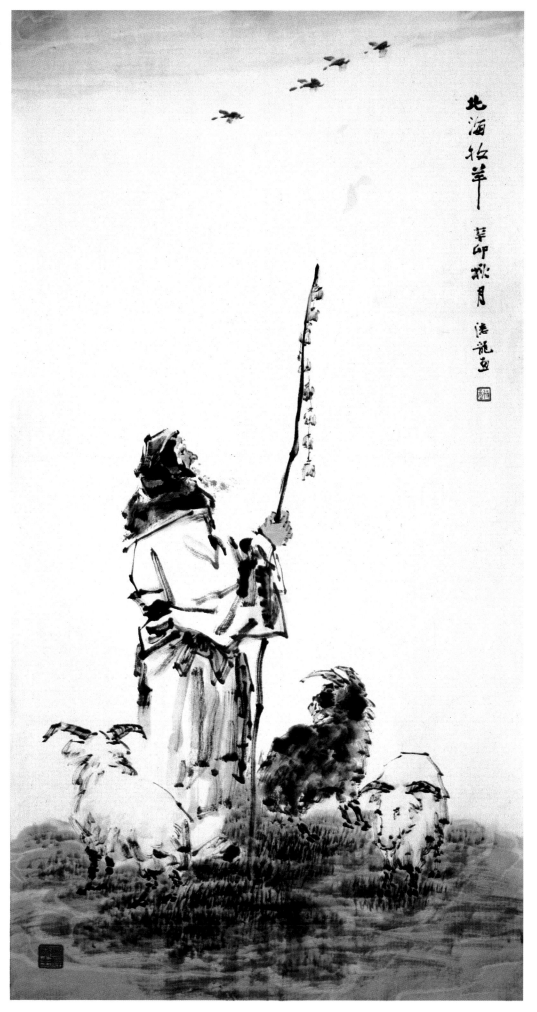

北海牧羊

癸卯秋月 德龙画

郑德龙　作

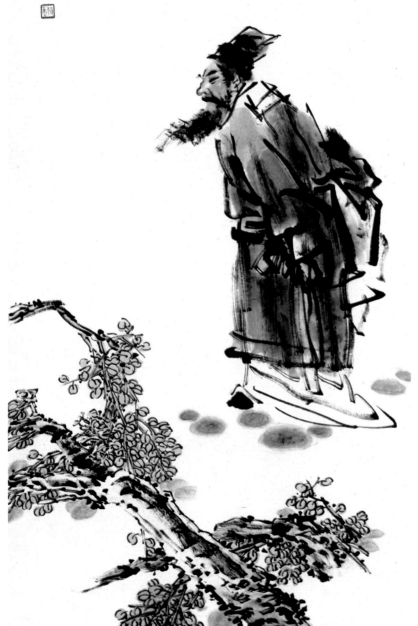

寻句
壬辰二月德龙於仁游二宝书房画

郑德龙　作

相約金山訪舊游 風流學士亦通
禪 間來去飯槐花 醋菜笑吾傳 是三酸
壬辰三月 樂龍於仁蓮村畫館畫意

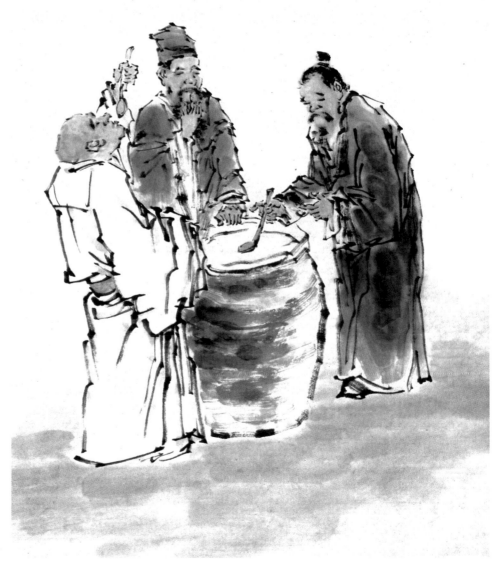

郑德龙 作

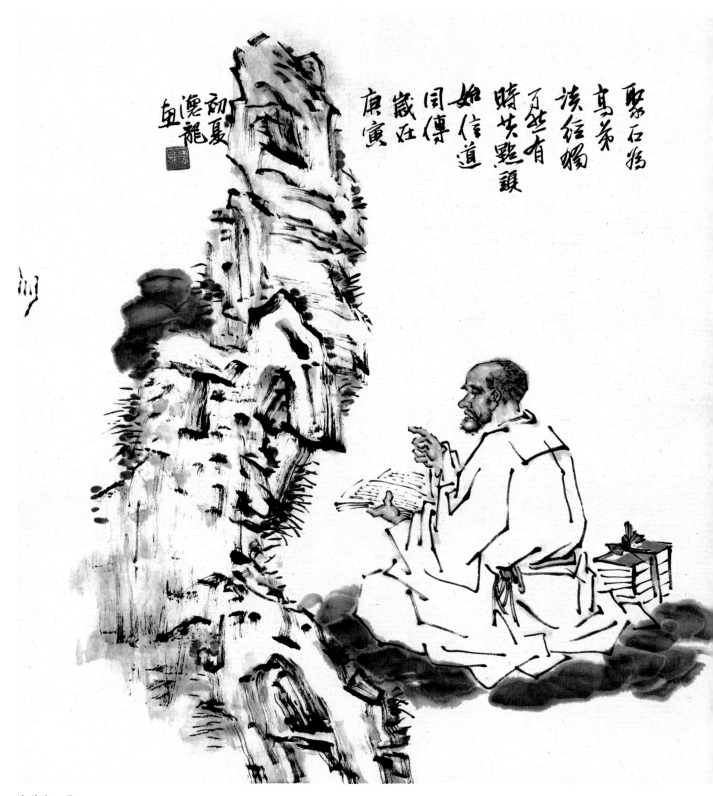

聚石将高策 读经烛有燃 时共点头 始信道 闰传岁在庚寅 德龙初夏画

郑德龙 作

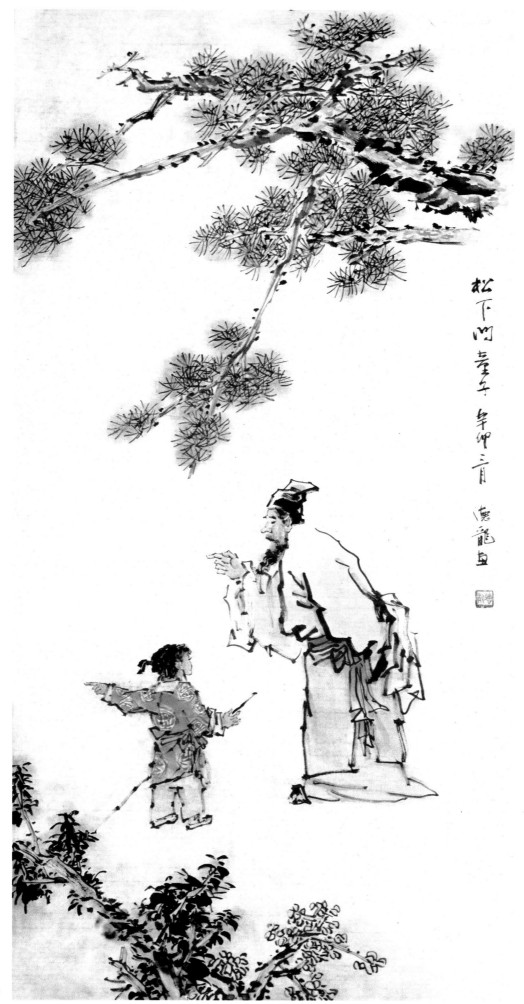

松下问童子 辛卯三月 □龙画

郑德龙 作

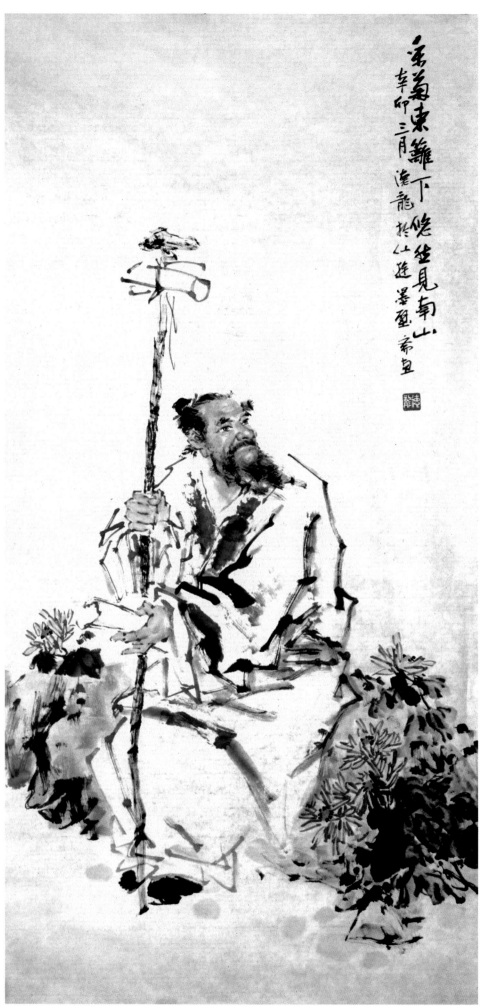

采菊东篱下 悠然见南山 辛卯三月 沧龙于仁莲墨堂斋画

郑德龙　作

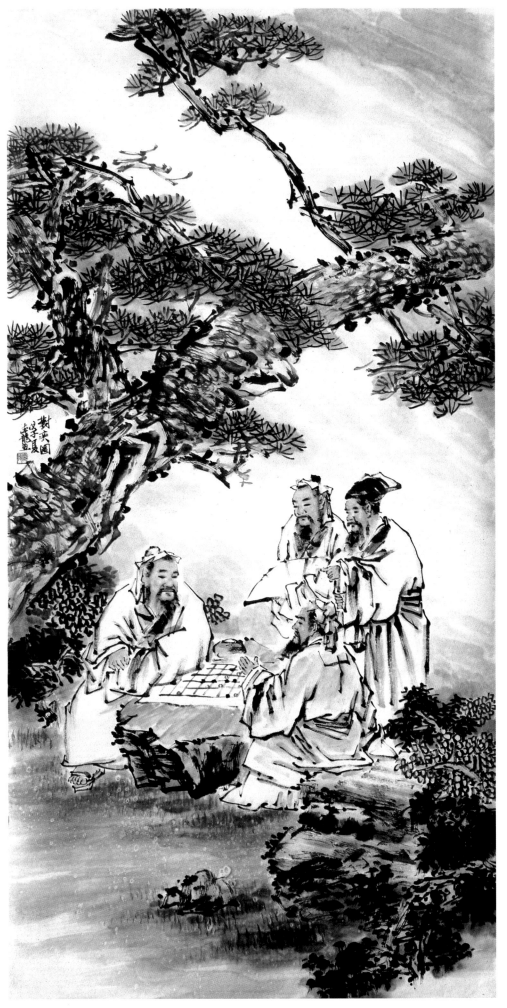

郑德龙　作

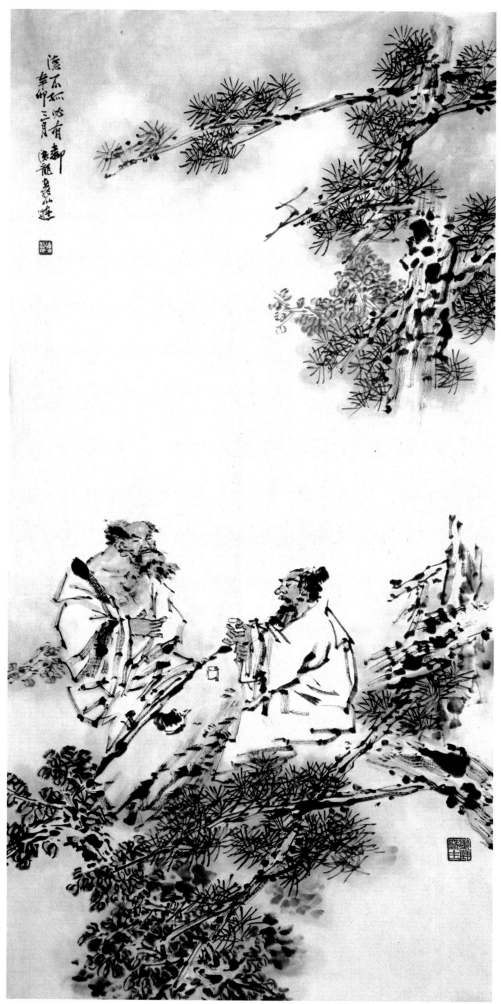

郑德龙　作

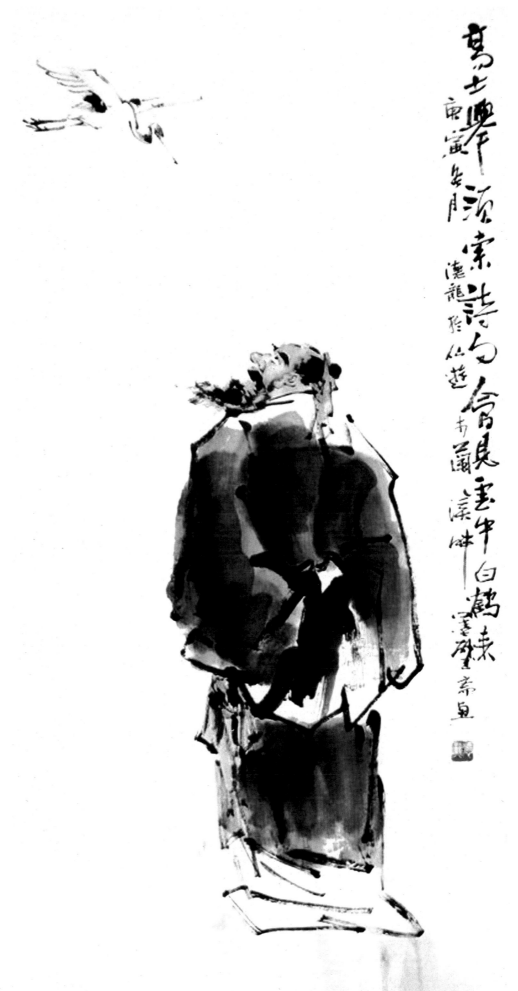

高士聽琴頌索詩句會麒麟畫中白鶴舞
庚寅年月 瀟龍形似遊舟蹁躚淋 寨峰宗畫

郑德龙　作

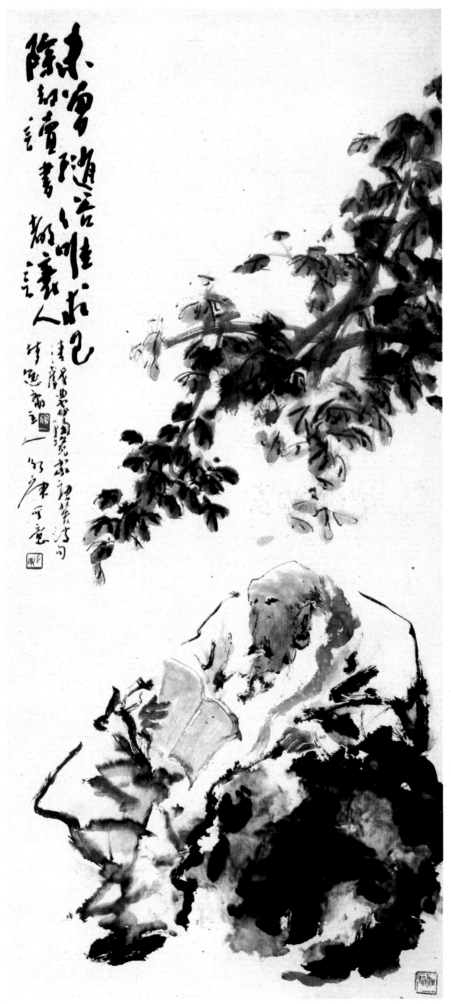

郑永庚 作